POP高手系列

POP視覺海報 ❻

簡 仁 吉 編 著

序 言

　　POP廣告是近來相當熱門的美工技巧,且在市場扮演的角色也有著舉足輕重的地位,相繼出了兩本POP高手叢書,獲得市場肯定,筆者內心十分的感謝,這一本POP視覺海報內容包含了相當多的製作技巧,可供讀者參考,也希望讀者能朝精緻的路線去發揮、構思,提升POP廣告的價值感,這才是創作的本源。筆者內心有一個非常殷切的願望,希望將來有機會成立一個屬於POP的組織。讓更多的志同道合者,有更多、更大、更長的發揮空間,穩定市場行情便是穩定POP新生軍的心,更能讓廣告市場肯定POP廣告的經濟效益。希望讀者能給予最大的支持與鼓勵,讓POP廣告能綻放光芒。這本書的實例均由筆者與學生共同完成在此特別感謝蔡嘉豐、郭俊成、張慧文、高佩芳、黃慕蘭等學生鼎力相助,整本書將近有500多張的海報實例,其內容及技巧非常的多元化,可提供讀者作為實際參考,並希望再次的給予批評與指教。

<div align="right">

簡仁吉

</div>

作者簡介

簡仁吉
復興商工美工科畢

經歷
麥當勞各中心/特約美術設計
大黑松小倆口/美術設計
新形象出版公司/美術企劃、總編輯
華廣美工職訓中心、復興美工
職訓中心、中國青年服務社…等
/專業POP教師
出版流通雜誌/POP專欄作者
德明商專、台灣大學、師範大學
/廣告研習社、美術社指導老師
台北市農會…等機關/POP講師

著作
POP正體字學（1）
POP個性字學（2）
POP變體字學（3）（4）
POP海報祕笈〈學習海報篇〉
POP海報祕笈〈綜合海報篇〉
POP海報祕笈〈手繪海報篇〉
POP海報祕笈〈精緻海報篇〉
POP海報祕笈〈店頭海報篇〉

POP高手系列-1
　（1）POP字體1.變體字
　（2）POP商業廣告
　（3）POP廣告實例
　（5）POP插畫
　（6）POP視覺海報
　（7）POP校園海報（7）

目錄 contents

第一章
POP廣告的現況

POP廣告的重要性

　　市場環境隨著經濟環境的改變而變化，從高度成長期發展到經濟環境安定期，間接的也影響到消費者的購買形態。在這事事求精求完美的社會風氣中，商品亦朝多樣化的方向發展並開始講求品質、包裝、行銷策略等，這最大的改變是因為商品資訊情報傳遞的管道由 廠商 → 消費者 的單向傳遞轉變為 廠商 ⇄ 消費者 的雙向溝通方式，尤其是在消費行動已從「買的時代」進入到「選擇的時代」的今天，消費者購買選擇的動機更加複雜化。在這種的情形下，做為消費者接點的POP廣告，當然日益受到重視。

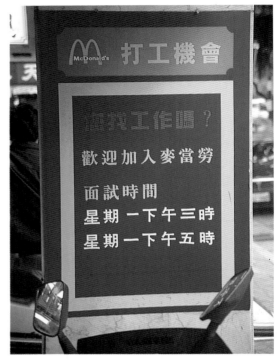

POP廣告是傳達商業訊息的最佳媒體

POP廣告是「物」與「人」、「店」與「人」之間的溝通橋樑

在廣告活動已由大眾傳播媒體主導，轉變為促銷主導，相形之下POP廣告已在這種的轉型中扮演一個極為重要的角色，甚至可說POP廣告可影響整個廣告活動的成敗。所以有許多百貨公司、超級市場等大型商店均將POP廣告視為促銷的第一途境，並同時利用商品手冊，企圖使POP廣告做為與消費者溝通的工具，因為他也是最能適應環境變化的一種。可以說是在販賣點中，擔任最具彈性的優秀推銷員。所以在這「重視販賣」講求效率的時代，POP廣告是「物」與「人」，「店」與「人」之間的橋樑，為顧客提供消費生活的訊息，並可讓消費者依自我的喜好而對商品做應有的選擇，並利用POP廣告的促銷手段來活絡整個賣場的氣氛才可吸引人潮、增加營業額、確立企業形象，才能讓商品的發行多元化，並推翻以前「因為便宜才買」的購買理論，追求自我，崇尚自我的消費型態漸漸成為一種主流，總而言之POP廣告已成為一種時代的傾向。

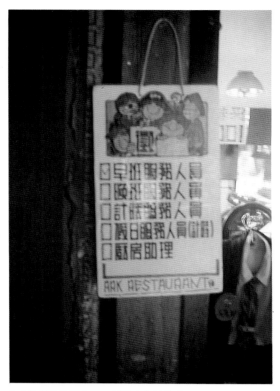

POP廣告是最方便、經濟的傳播媒體

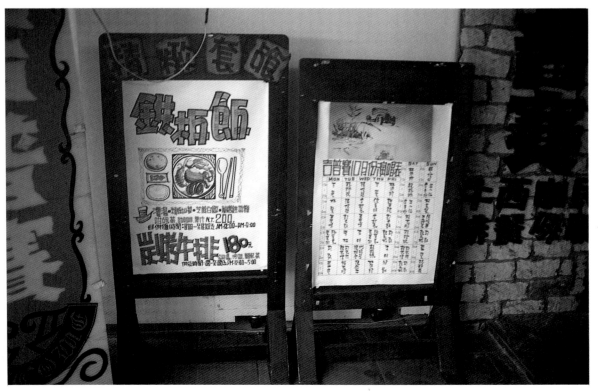

POP廣告擁有各種不同的展示效果

POP廣告的機能

一項製作成功的POP廣告對於提昇商店的名譽有著莫大的幫助。商品與消費者有互動的關係,滿足兩者之間相互欲求的即為POP廣告。

(1)對消費者的機能:除了讓商品的特點及使用方式告知於顧客外,他更能拉近店家與顧客間的距離並節省顧客在選擇產品的時間。且能有效的滿足消費者的購買行動及取悅顧客的購買心理,就是靠親切的推銷員(POP廣告)來完成雙向溝通的交易。**(2)對零售店的機能**:只要以簡單大方及符合時效性的POP廣告,就能促進消費者的購買行動,店員省力化、提高販賣效率。方可增進店家營業額的成長,無形中的企業形象也在顧客的心理奠定基礎,連結消費者和店之間的友好關係。**(3)對廠商的機能**:是將新產品傳遞於消費者的最佳途境,除了能跟其它媒體廣告連成一線做最有效率及最直接的促銷手段。並能有效的利用賣場空間陳列出系列產品,因廠商名及品牌名的出現,可使企業形象(CI)深植消費者心中。並且可讓販賣店、流通關係負責人產生興趣,協力販賣。使全廣告計劃目的達成。

以上是由消費者、零售店、廠商三方面來看POP廣告機能,相信讀者更能確信POP廣告的實際價值。

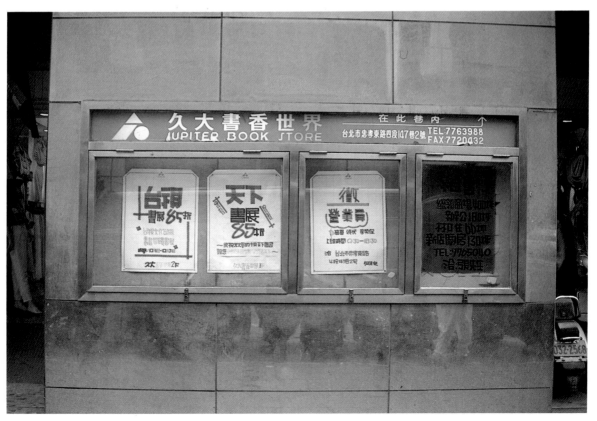

張貼於櫥窗的ＰＯＰ廣告

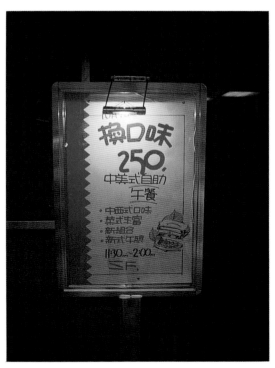

1.展示架上的ＰＯＰ廣告

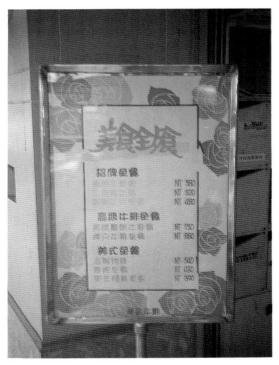

2.展示架上的ＰＯＰ廣告

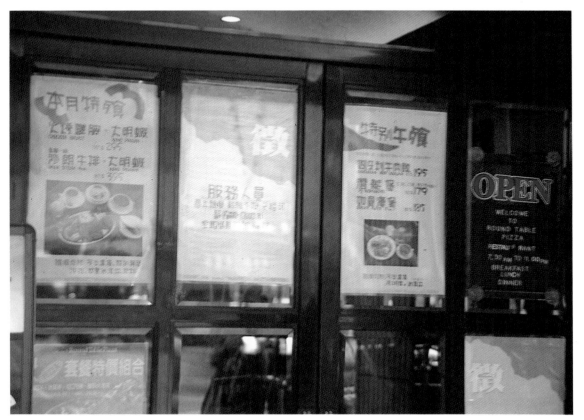

3.張貼於玻璃上的ＰＯＰ廣告

第二章
POP廣告的分類

　　就目前市面上一般白底黑字的POP海報已逐漸的減少，開始往精緻的路線邁開大步，並且較有系統的區分及分類，以下我們陸續的為讀者介紹。

㈠形象POP：

　　以提昇產品的精緻及商業的形象，促進消費者對商品的價值感有所認同，不僅能滿足現代人講求品質的心態，並能把商品做很明顯的個性化，除了商品的形象外最重要的切身問題還是店家給予顧客的印象。除了在海報文案上攪盡腦汁外並進而避免有促銷意味的存在，才能讓公司給消費者的感覺不是以營利為目的，形象POP在廣告的行銷策略中給予較高的定位，所以在任何活動前就應該確立他的存在，並有效的執行，在色彩的選擇及促銷活動的角色盡可能使其呈高級風貌及較有親和力，才能在顧客的心中留下深刻的印象。

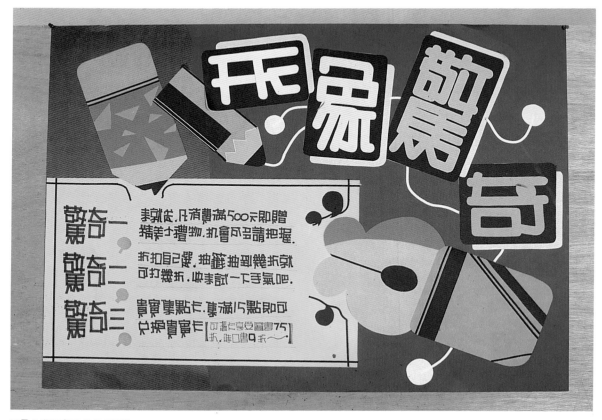

提昇企業形象的ＰＯＰ廣告

(二)訊息POP：

　　此種POP廣告是用來做為商店與顧客間的溝通橋樑，是指為提供顧客便利，而由商店主動提供資訊。內容主要包括告知顧客所服務的事項，商店營業時間，商品售價等。告知商品特性，POP正如一名推銷員，將顧客可能問及的事項都標示出來了也是節省人力的最佳方法！但用詞要溫合並將店的特性傳達給顧客，不要使人有被強迫的感覺。諸如將營業時間、公休日期明定出來，看來似乎是小事，但對顧客而言，仍有其必要。字跡不可潦草使人有親切感覺。別忘了他也是提升商店形象不可或缺的媒介。

1.不含促銷意味的形象ＰＯＰ

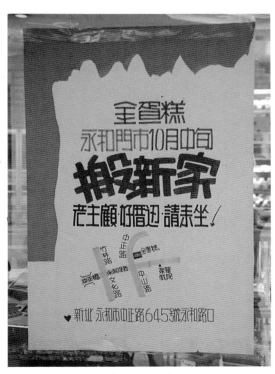

2.告知顧客的遷移啟事(訊息ＰＯＰ)

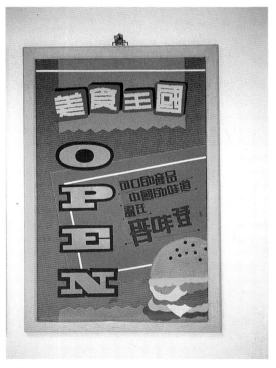

3.開幕ＰＯＰ廣告(訊息ＰＯＰ)

㈢促銷POP：

　　所謂促銷活動，乃相對於日常性的販賣活動，專指將目標放在店的活性化與提高形象目的的活動而言，主要作用在於提高顧客進店與購買比率及製造話題，如例用年間節慶，季節轉換，乃至清倉、老店新開等機會，便能切實實現促銷活動的功效，促銷POP是屬於一種短期性，訴求力強的廣告媒體，可將濃厚的交易氣氛昇華至最高點，除了能增加顧客的流動量外相對的也是快速的將商品售出的最佳利器，當然一個完整的促銷POP廣告，一定得有相當完整的企劃內容，由裏到外，硬體至軟體都要能一氣呵成的密切配合，像是「**酬賓活動**」：乃針對老顧客以VIP的形式舉辦摸彩，送禮活動，盡可能訴求創意與新奇感並能顧及店舖的形象。「**節慶性促銷活動**」：根據社會上的民風習俗，應按月、季推出促銷活動，此外，開幕週年慶及分店開張皆可做為活動推出的機會。

「**獎勵性促銷活動**」、結合地方上的活動，讓顧客產生這家店值得光顧和對社會有貢獻的印象。並時常的參與公益活動的演出更能將良好的社會形象深植於消費者的心中。「**服務性活動**」：提供商品的諮詢服務，並同時提供接受信用卡方便辦法。再者延長營業時間，建立送貨製度，以及精美包裝、免費停車等一系列的服務需加以注意。

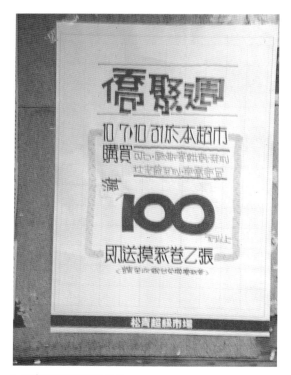

1.酬賓活動的促銷ＰＯＰ

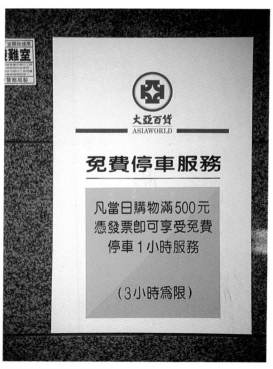

2.獎勵性的促銷ＰＯＰ

㈣指示ＰＯＰ：

　　最大的用途相當於店內的標誌，具有購買指引的效用，讓消費者不會產生購買障礙的困擾，能在最短的時間即可尋找到滿意的商品，以提高格調及信賴感，尤其是在大的賣場，顧客面對陌生寬闊的空間時，往往會不知去向因而降低購買意願，所以良好的指示標誌成了賣場不可缺少的媒體廣告，才可讓顧客安心的購物。指示用的ＰＯＰ除了標示收銀台、出入口、還包括吸煙區、禁煙區、營業時間、電話亭、洗手間等，視商店的實際需要與環境而定。指示用的ＰＯＰ通常以醒目、簡單的設計概念製做而成。並以「箭頭式」的表現方式較為常用，由於箭頭是一種直接引導顧客，提供訊息的識別圖案，如果採用粗大渾厚的造形，將較為顯眼。除此之外還能融合促銷ＰＯＰ利用賣場空間，指示為產品專賣區，這不僅對商品的銷售有很大的幫助，並能讓店家給消費者有「系統化」的促銷理念，因為顧客總喜歡在「新」的販賣點享受購物的樂趣。

具指引效用的指示ＰＯＰ

㈤說明性POP：

　　通常是運用於產品的介紹或產品的使用方法，讓消費者能對產品有多樣的選擇，在文案的使用方式應以簡單的字句來敍述，以避免將產品複雜化。比如補習班的「師資陣容」,「教學特色」，建築業及服飾業以主動的方式把產品的特色做很直接傳達給顧客，讓顧客與店家的交易行爲能很眞誠，很坦然，消費者的消費權益能獲得十足的保障，並可讓消費者在做購買選擇的彈性拉大並增加購物的決定。

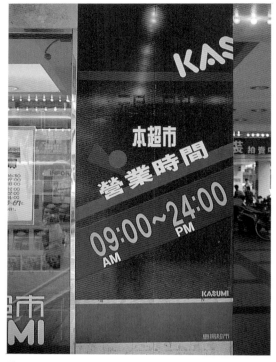

①告知顧客營業時間的指示ＰＯＰ

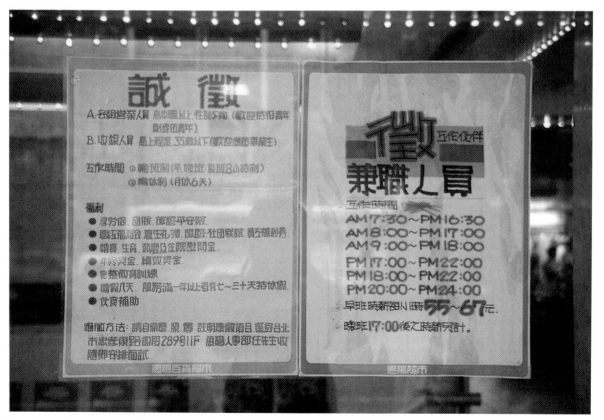

②告知求職人員應注意的徵人海報(說明性ＰＯＰ)

㈥價目卡：

　　由於時效性短但可達的促銷效果亦為最大，在POP廣告中使用率最為普遍，價目卡的種類很多，其表現方式的範圍已逐漸的擴大，除了單純的標明商品名稱與價格外，也可加入圖片及插圖其至以簡短的廣告標語或說明，提高整體的視覺傾訴力，讓顧客的眼光能多作停留，以產生明確購買衝動進而促成交易的成功，當然在設計上是採取較乾淨醒目的做法，以便顧客在購物的選擇，除此之外還可避免討價還價的情形發生，在講求「自助」的時代裡是不可或缺的得力助手。

①餐飲標價卡

②餐飲標價卡

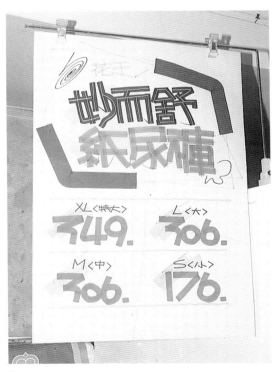

③超市標價卡

第三章
POP海報的製作

一個好的POP廣告就需有好的企劃,一個好的企劃應該包括「販促戰略」才算完善,在此我們特別的強調POP廣告「物」的製作,其包括立牌、市牌、海報……等製作方式,但這本書主要是介紹POP海報的製作,讓讀者能對POP的認知及實用價值能做更進一步的認識,及下是一些製作時應注意及製作的技巧介紹以供讀者參考。首先要介紹海報製作的基本原則:

㈠確認主題

在做任何一個POP廣告時,首當其衝的便是認知商品的促銷目的及消費層次,以便在製作時能有更多的發揮空間,如果對商品、販賣方式一無所知是產生不了具有可行性的計劃,針對商品所持的風格加以蒐集相關資料,才能在製作上迎刃而解,達到事倍功半的做事效率,所以確認主題是在製作的第一前題。

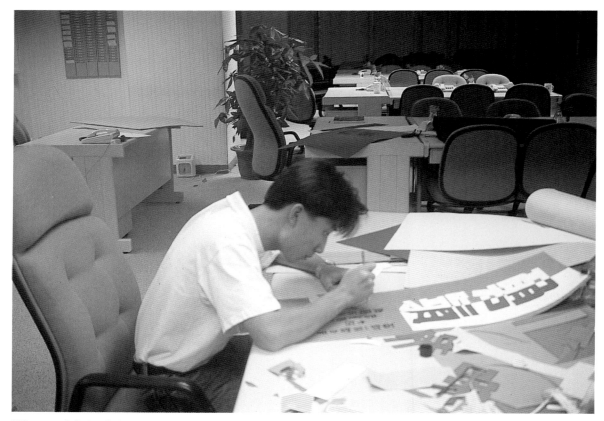

製作POP廣告的工作情形

㈡海報構成要素的運用

　　一張海報的構成要素大致分為主標題、副標題、說明文、指示文，每個要素之間的差距應為2至3級，其中的級數就是筆的大小，這樣整張海報才有主、副之分，並確認閱讀順序，由上至下，由左至右，由大到小等編排理念，並切記主標題可做一至兩種的字形裝飾，這樣才能引起焦點方可確立促銷的目的，以此類推，副標題只能做一種字形裝飾也可省略，說明文跟指示文盡可能的不做裝飾，否則會導致畫面的凌亂及複雜化，除此之外使用麥克筆也有一門小小的學問，主標題字在於1至3個字時可用20厘米的麥克筆書寫，4個字以上就得用12厘米的麥克筆……等，還有平頭小天使彩色筆在POP廣告裡扮演著極重要的角色，它能書寫各種不同大小的字形所以它也能稱做「萬能筆」，是學習POP必備的工具。

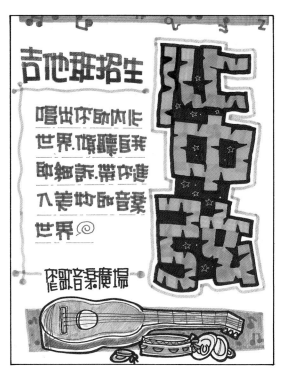

1.每個要素間字體需差2～3級

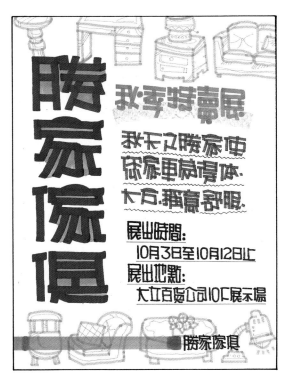

2.各種要素齊備的ＰＯＰ海報

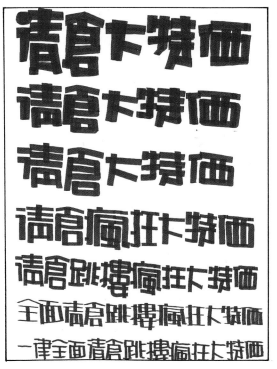

3.利用小天使彩色筆書寫的各種字體

15

POP廣告目的分類表（賣的POP）與（看的POP）

	賣的POP（直接的）	看的POP（間接的）		賣的POP（直接的）	看的POP（間接的）
機 能	●充當顧客的購物助理。 ●代替店員直接銷售。 ●促進衝動購買。	●提高店的氣氛。 ●演出充滿季節感的活動氣氛。	文 字	●使用正確、易讀的哥德字體。 ●特價品應以明快的粗字體加以強調。	●高雅又有格調的字體。 ●輕細的筆觸。 ●不乏可讀性的個性化字體。
種 類	●特別是自己店內製作的價碼牌與貨樣卡片。	●賣場指引、吊牌、海報、裝飾板、柱間和牆面的裝飾。	色 彩	紅、藍、黑、黃等對比強的原始色彩。	●中間色、調和色、同一色系。 ●金、銀、黑、紫效果也不錯。
製 作	由店老板、店員、賣場負責人親手製作。	主要交由店外或店內美工人員製作。	價格數字	●應做出清晰而明確的表現。 ●拍賣時要註明所以廉價提供的理由。	雖是看的POP，仍應標示價格。數字要小，線條要細。
展示期間	短期展示。 ●三日～一週之間。	●為時較長的中、長期展示。 ●全年使用的店前招牌。 ●整季使用者。	視覺表現	●商品說明為文案體。 ●以箭頭、爆發印集中人們的視線。	●重視感性與視覺性。 ●使用美觀的照片，插圖增加視覺效果。
文 案	●直接商品說明。 ●將使用方法、素材、數量、機能等做簡單說明對顧客訴求。	情報性、流行性、價值感等。使用感性的文句。	設 計	●在紙面上做大而強烈動感的表現。 ●字跡不可潦草。 ●寫在線內。	●多留空白。 ●靜態的平衡美。 ●曲線有裝飾效果。

1.由上至下、由大至小的編排

2.由左至右的編排

(三)不可頂天立地

就一般視覺效果而言，一張海報的製作，天（海報上方留白之處）通常比地（海報下方留白之處）來的大，這能讓海報給人有較舒服的感覺，甚至各個要素之間也都應留適當的距離，這樣才不會產生壓迫的氣氛，讓閱讀者能一目了然，輕鬆的觀看，由此可見適當的留白，可讓海報的空間感有相當喘息的機會，還有除了上下要留適當的距離，左右及插圖跟文字間的距離也應視情況做很明顯的畫分，讓彼此之間不至產生曖昧的感覺，因為構成海報的要素每個都習習相關的，不可給人有彼此像在爭地盤的印象，這樣的做法是較完整並能做到賞心悅目的基本原則。

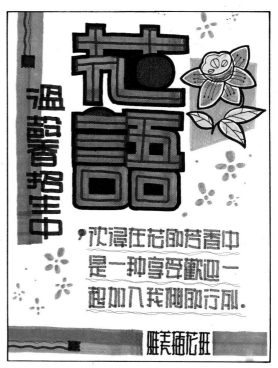

1.各個要素之間沒有互相牽絆

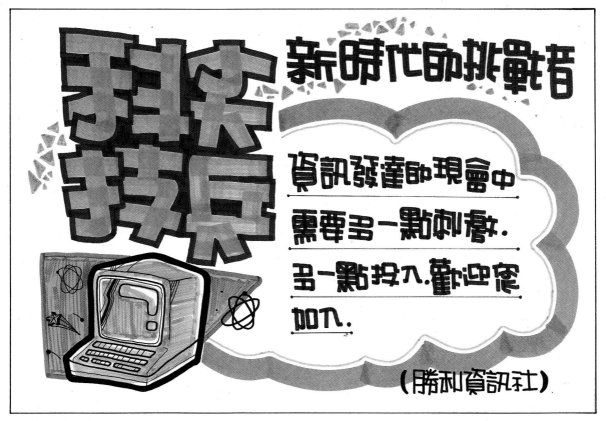

2.四周都應有適當的留白

㈣何謂精緻化

①粗細論：粗的線條和細的線條給人兩種完全不同的感覺，以一個小例子來判斷就可了解誰比較精緻，為什麼美容、美髮、服飾店的標準字的走向都為細字拉長型，給人一種婀娜多姿的高級感，相對的飲食業的標準字都為粗字寬扁型，給人較和藹可親的感覺，由此可知，若要走向精緻化，細的使用率會比粗的來為恰當，所以針對各種不同行業所設計的味道應視市場的定位而加以的選擇與變化，總而言之細的要比粗的來的精緻。㈡手續論：各種不同的線條在海報上，也有著舉足輕重的角色，但也往往是造成畫面混亂的罪魁禍首，一條線在起點跟終點再畫上一個圈，讓此線條更為完整、

精緻，但若在其上再加無謂的線條把它複雜化，這就是所謂的「瑣碎」，所以在進行精緻化的步驟時應點到為止，不再畫蛇添足做沒有必要的裝飾，就好比前述為什麼主標題的裝飾只能一至兩種的原因就是在此。㈢要交待清楚：一條線該彎的時候我們就將其曲線美做最大的表現，該直的就讓其銳利感暢行無阻。這是絲毫馬虎不得的。除了由這種小地方做起外，其他的舉一反三，切記凡事都得交待清楚。

以上製作海報的基本原則，請讀者密切的注意，綜合四點的配合應可創作較具水準的POP海報。

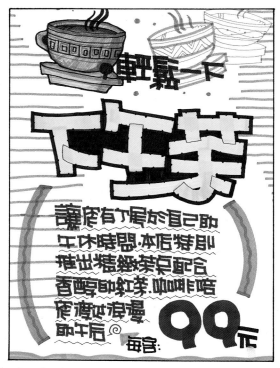

1.粗的字體給人較親切的感覺，但不夠精緻

2.細的字給人有較高級的感覺

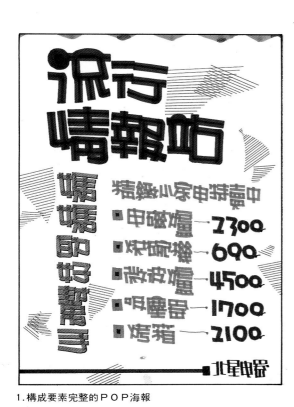

1.構成要素完整的ＰＯＰ海報

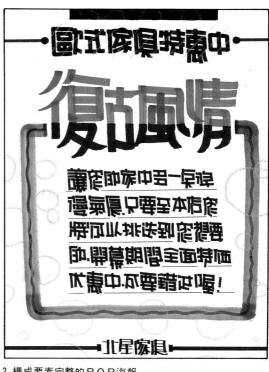

2.構成要素完整的ＰＯＰ海報

3.構成要素完整的ＰＯＰ海報

4.構成要素完整的ＰＯＰ海報

19

第四章
ＰＯＰ廣告的色彩

在進行ＰＯＰ廣告的促銷策略中，色彩也扮演相當重要的角色，每個行業都有基本的配色原則，如橙色系給人溫暖、可口的感覺運用在食品相關的事物上，則嗜好會增高。粉紅色系很自然，會與化粧品聯想在一起，引起較高嗜好率，但與五金聯想則嗜好率會降低。青色系與化粧品聯想在一起，嗜好率非常低，相反地和五金類聯想則嗜好率會增高。大部份的人都把綠色系和休閒聯想在一起，因此對它的嗜好率很高，可是如果將其用在食品包裝（蔬菜類例外）和罐頭，則嗜好率就下降，因此可想而知，在選擇海報的顏色都可做很大的選擇空間，除此之外，色彩帶給企業形象是有相當的振撼力，所以公司的標準色的設定是決定公司成敗的關鍵要素之一，也是製作ＰＯＰ廣告最佳的導循方向。

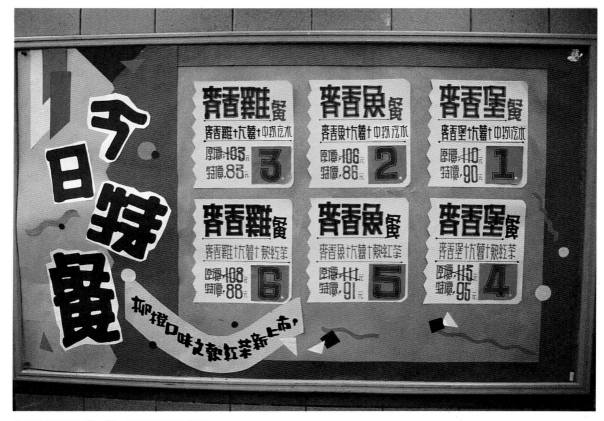

食品ＰＯＰ適合黃、橙、紅等較溫暖的顏色

色彩的選擇方向

　　談到ＰＯＰ廣告的色彩其表達範圍相當的廣，大致可分①**地域說**，主要是強調人們會因地理環境的差異而產生不同的色彩嗜好，在陽光普照地區，一般大眾喜歡明亮豪美的色彩，如暖色系（紅黃橙）。在陰天地區，其大眾色彩嗜好則有保守的傾向，一般喜愛帶有灰調的寒色如青色淡綠，灰色等。②**民族說**：色彩嗜好民族說強調能左右色彩嗜好的因素，在於各種族文化傳統和民族習性，諸如宗敎，文化、信仰、習俗、迷信、倫理道德、政敎觀念等，都會有決定性的影響。如回敎國家的民眾則可能是因爲可蘭經的關係，特別喜愛綠色。③**流行說**：色彩嗜好流行說可以說以商品銷售爲出發點，再配合流行趨勢及社會風氣的轉變；如環保意識逐漸增強，所以綠色成爲現代設計師的新寵。④**年齡說**：廣易的說法，對色彩的喜好可能會爲性別，性向、興趣及生理等種種因素，在選擇上亦有很大的出入，如隨著年齡逐漸增大，會產生喜愛暖色系移往寒色系的傾向；所以小孩子喜歡比較亮的暖色（紅、黃），而老年人則喜歡寒色（青）。⑤**製品說**：根據商品的特色加以判斷分析，選擇較適合的顏色予以搭配，如化粧品適合的色系爲粉紅，粉紫等。還有是根據商品屬性的即物印象，例如我們看了某種表現色或空間色就會聯想到某種物體或成份，也就是所謂的「固有色」——某種物品所原有的色彩，如咖啡巧克力，牛奶等食品都具有固有色的聯想。以上便是製作ＰＯＰ廣告的色彩選擇需去注意及參考配色的方向。

1.青色給人一種科技、理智及速度感

2.紅色給人一種喜氣、熱忱、青春的感覺

ＰＯＰ色彩的選擇方向

色彩＼感覺	聽覺以及以外的相關感覺				觸覺以及以外的相關感覺			
	純色	清色	暗色	濁色	純色	清色	暗色	濁色
赤	1.吼叫 2.熱鬧 3.吶喊	1.震動 2.情語 3.輕快旋律	1.低沉 2.嘶啞聲	1.噪音 2.苦悶聲 3.嗡嗡聲	1.燙 2.熱	1.溫暖 2.酥鬆 3.豐滿	1.鏗鏘 2.牢固	1.粗糙 2.堅硬 3.乾燥
橙	1.高音 2.嘹亮聲 3.轟隆聲	1.悠揚 2.明朗聲 3.呱呱聲	1.渾厚 2.悲壯 3.咄咄聲	1.嗚咽 2.沉重 3.哄哄聲	1.溫熱 2.發燒 3.有彈性	1.暖和 2.平滑的 3.酥	1.厚 2.仿古 3.乾枯	1.絨毛 2.砂土 3.不光滑
黃	1.明快 2.響亮 3.尖銳	1.悅耳 2.悠揚 3.哈哈聲	1.迴聲 2.沉悶 3.喃喃	1.昏沉 2.沙啞	1.光滑 2.光亮	1.柔弱 2.流動 3.綿綿	1.滑膩 2.垃圾 3.癢癢的	1.溫濕 2.污黏 3.髒
黃綠	1.清晰 2.輕快 3.清脆	1.輕柔 2.明細 3.嬰兒聲	1.遲鈍 2.昏沉	1.沙沙響 2.慢板 3.嘮叨	1.細軟 2.平滑	1.細嫩 2.薄 3.柔嫩	1.粗糙 2.磋磨	1.濕濕 2.粗俗
綠	1.平靜 2.安穩	1.清雅 2.柔和	1.沉靜 2.穩重 3.叮叮聲	1.陰鬱 2.低沉	1.清涼 2.涼爽	1.輕鬆 2.平坦	1.生硬 2.陰涼	1.髒濕 2.陰森
青綠	1.清暢 2.安逸	1.清脆 2.飄逸	1.泉 2.松風	1.煩悶 2.溪流 3.嘿嘿	1.滑溜溜 2.生生	1.清爽 2.細膩	1.潮濕 2.冷	1.滑潤潤 2.黏稠
青	1.嘹亮 2.和諧 3.優美	1.優雅 2.輕快 3.柔美	1.幽遠 2.深遠 3.穩重	1.沉重 2.超脫 3.呼呼聲	1.流動 2.冰冷	1.舒鬆 2.涼爽 3.舒暢	1.滑滑的 2.光澤 3.硬	1.黏滑 2.粗硬 3.泥污
青紫	1.刺耳 2.響亮 3.高遠之聲	1.尖叫 2.澎湃 3.呼叫	1.慘叫 2.嚴肅 3.慟哭	1.悲鳴 2.轟轟聲	1.柔潤 2.滑潤	1.柔軟 2.輕軟	1.堅硬 2.硬板 3.厚實	1.黏滑 2.泥濘 3.粗糙
紫	1.亞鈴 2.幽深 3.古韻	1.柔美 2.含蓄的 3.樂曲	1.咕咕聲 2.喳喳聲 3.重響	1.磁性聲 2.呻吟 3.老人聲	1.絨絨的 2.豐潤	1.細潤 2.軟綿綿	1.毛絨 2.皺皺的 3.粗皮	1.灰塵 2.鹵鈍 3.垢泥
赤紫	1.咽啾 2.喤喤聲 3.嬌艷聲	1.哼聲 2.嘻嘻聲 3.嬌柔聲	1.呷呷聲 2.咀嚼 3.呼嘯	1.哽咽 2.噓唏	1.毛刺 2.溫潤 3.玫瑰	1.滑嫩 2.粉粉的	1.地氈 2.癢癢的	1.鐵銹 2.酥軟 3.溫暖
白	1.寧靜 2.休止 3.蕭靜				1.清潔 2.光亮 3.平坦			
灰	1.沙沙聲 2.消沉聲 3.無聲				1.灰灰 2.粗糙 3.無光澤			
黑	1.沉重 2.渾厚 3.幽深				1.摸不着 2.失落之感 3.厚硬			

味覺以及以外的相關感覺				嗅覺以及以外的相關感覺			
純色	清色	暗色	濁色	純色	清色	暗色	濁色
1.辣 2.甜蜜 3.糖精味	1.甜蜜 2.蜜 3.醇美	1.焦味 2.澀 3.茶	1.巧克力 2.五香味 3.腐朽味	1.濃香 2.酸鼻 3.野香	1.艷香 2.幽香	1.醃味 2.濃郁 3.燒焦	1.惡臭 2.霉味 3.腥味
1.酸辣 2.甜 3.胡椒	1.甘 2.甜美 3.蜂蜜	1.苦澀 2.煙味 3.燻味	1.鹹 2.雜味 3.反胃	1.濃郁的 2.奇香	1.溫香 2.淡香 3.酪香	1.腐臭 2.焦味 3.烤味	1.泥土味 2.鬱香
1.甘甜 2.甜膩	1.淡甘味 2.清甜 3.乳酪	1.鹹 2.醋苦 3.醋	1.澀 2.酸苦味 3.醇酸	1.芳香 2.純香 3.甜香	1.清香 2.飄香 3.橄欖	1.濃香 2.酸楚 3.氨味	1.腐臭 2.異味
1.酸 2.未熟	1.酸甜 2.澀澀	1.酸醋 2.苦澀	1.酸澀 2.乾腐	1.芬芳 2.清香	1.輕香 2.香嫩 3.兒香	1.乾霉味 2.腐臭	1.臭霉味 2.乏味 3.藥味
1.澀 2.酸澀	1.微澀 2.淡澀 3.香油	1.澀澀的 2.乾澀	1.苦 2.苦澀	1.新鮮 2.草香味	1.薄荷味 2.涼	1.毒氣 2.窒息	1.污臭 2.惡臭
1.清涼可口 2.很澀	1.新鮮美味 2.甜辣	1.苦澀 2.腐爛 3.鹹	1.噁心 2.酸臭	1.香涼 2.菓香	1.薄荷香 2.青草香	1.氣悶 2.腐臭	1.發霉 2.嗆鼻 3.腐朽
1.生澀 2.酸脆	1.清泉 2.淡水	1.油膩 2.嘔吐	1.嘔氣 2.髒膩	1.原野之香 2.烈香	1.淡酸 2.藥味 3.涼濕味	1.魚腥味 2.臭氣	1.霉濕 2.煤氣味 3.銹味
1.甘苦 2.酸辣	1.碳酸 2.酸鹹	1.鹹 2.艱澀 3.晦澀	1.苦澀 2.腐壞 3.發酵	1.濃烈的 2.幽香 芬香	1.嬌香 2.騷香	1.火藥味 2.焦碳味	1.爛臭 2.霉氣
1.酸甜 2.酸醋	1.淡酸 2.甘澀	1.臭油味 2.煙味 3.佳釀	1.焦鹽 2.泥土味	1.嬌香 2.濃烈的香氣	1.蘭花香 2.香梅香	1.蚊香 2.五香	1.腐酸 2.狐臭
1.甜蜜 2.甘蜜 3.香甜	1.花蜜 2.蜜乳	1.棗香 2.醇酒 3.醬油	1.椒醬 2.略鹹 3.雜醬	1.妖香 2.艷香	1.玫瑰香 2.雅艷之香	1.醃漬味 2.腥味	1.腐臭 2.醬味
1.味晶 2.無味 3.平淡				1.桂花香 2.無臭 3.清香			
1.水泥味 2.煙味 3.鉛味				1.灰塵 2.夜來香 3.瘴氣			
1.焦苦 2.焦味				1.煤碳 2.黑煙 3.墨香			

ＰＯＰ色彩的行業參考

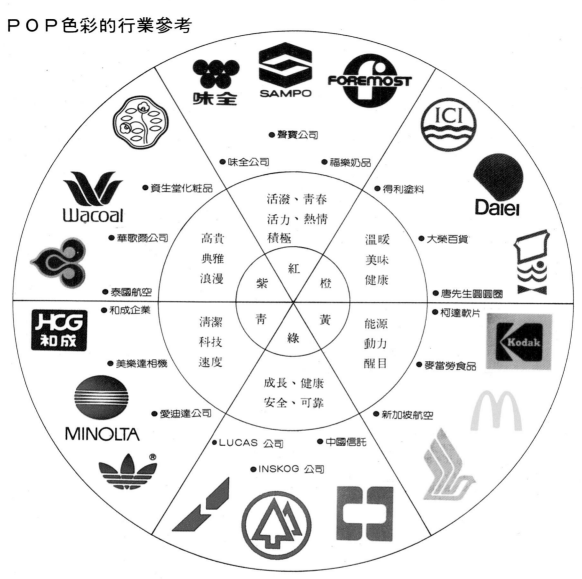

色彩所具有的具體聯想與抽象的情感如下：

色	具體的聯想	抽象的情感
紅	火、血、太陽	喜氣、熱忱、青春、警告
橙	柳橙、秋葉	溫暖、健康、歡喜、和諧
黃	燈光、閃電	光明、希望、快樂、富貴
綠	大地、草原	和平、安全、成長、新鮮
藍	天空、大海	平靜、科技、理智、速度
紫	葡萄、菖蒲	優雅、高貴、細膩、神秘
黑	暗夜、炭	嚴肅、剛毅、法律、信仰
白	雲、雪	純潔、神聖、安靜、光明
灰	水泥、鼠、曇	平凡、謙和、失意、中庸

色　彩	適用業種（符合企業形象或產品內容）
紅色系	食品業、石化業、交通業、藥品業、金融業、百貨業
橙色系	食品業、石化業、建築業、百貨業
黃色系	電氣業、化工業、照明業、食品業
綠色系	金融業、林業、蔬果業、建築業、百貨業
藍色系	交通業、體育用品業、藥品業、化工業、電子業
紫色系	化粧品、裝飾品、服裝業、出版業

色彩的配色方式

接下來我們要談的是ＰＯＰ廣告的配色方法，大致下可分為以下幾點。

①**同一色相的配色**：所謂的「色相」就是「顏色」，顧名思義：就是同一個顏色的配色，指的是將單獨的一個顏色分別加黑加白，而產生高明度及低明度的同色系，再予以配色。

②**類似色的配色**：簡單的說就是搭配相近的顏色，但一般人容易的與同一色相的配色搞混，類似色：是指運用2個顏色調和而成的，如橙紅色他就是紅色與橙色的組合。紅、橙紅、橙這三個顏色並排在一起便是類似色的配色，適合用於較親切的場合中，切記在此配色的行列，若是要有很醒目的展示效果，階級應跳明顯一點，反之則可銳減。

1.同一色相配色

2.類似色配色

3.類似色配色

25

③**對比色的配色**：此種配色在ＰＯＰ廣告中頗被大家接受，且視覺效果相當的良好，紅綠、黃紫、橙藍，黑白，此系列的配色較適合運用於促銷ＰＯＰ或是形象ＰＯＰ，以較顯眼新潮的色彩來吸引住顧客，便可發揮最大的功能激起購買的慾望，所以較大型的ＰＯＰ廣告或宣傳的主題，都應該以較突出的對比色做為第一要求。

1.類似色的配色

2.對比色的配色

3.對比色的配色

④**同彩度，明度的配色**：這是蠻新興的一種配色方式，以相同的構成要素做互相衝突的搭配給人煥然一新的感覺……高彩度的搭配如藍跟黃，給人一股相當大的振撼力，低明度搭配如粉紫跟粉紅，讓人沈浸於女人的芳香中……等很多的配色方式，嘗試這種配色方法，您將有意想不到的收獲。

⑤**無彩色的配色**：任何一個色彩搭配無彩色（黑灰白）都有不錯的效果，但需掌握一點原則便是遇到明度很低的色應與白色搭配較爲適合，反之明度高就搭配黑色。這種配色的方式是最爲簡單也最受歡迎，當您找不到顏色搭配，何妨試試這條路。

以上5種的配色方式，希望能讓作爲讀者在製作ＰＯＰ海報時的參考。

1.無彩色配色

2.搭配無彩色

3.高彩度配色

第五章
ＰＯＰ海報的表現方式

白底海報

　　在精緻ＰＯＰ叢書系列中第一本大略的介紹幾種不同的表現方式，至於在字體方面第二本也有極為詳細的介紹，接下來就要讀者介紹各種表現方式及做法，在此筆者將方法細分為白底海報與色底海報，首先為大家介紹的是白底海報的作法：

　　①告示海報：此種海報大致上是以文字說明敍述為主，標價卡，訊息ＰＯＰ，說明性ＰＯＰ等為主要的表達方式，所以應在字體上做大幅度的變化以增加其可看性，及加上一些剪貼或製作上的技巧，就可豐富其內容呈現出多樣化的風貌。請詳看以下製作的實際範例。

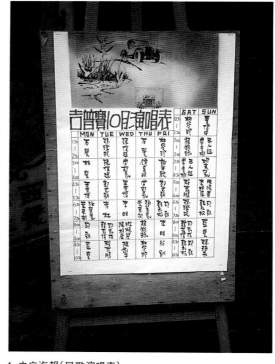

1.白底海報(民歌演唱表)

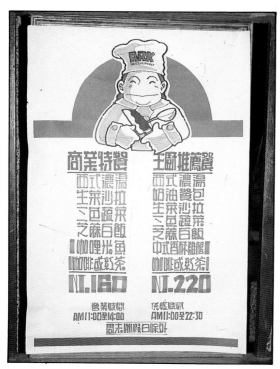

2.插圖海報(餐飲標架卡)

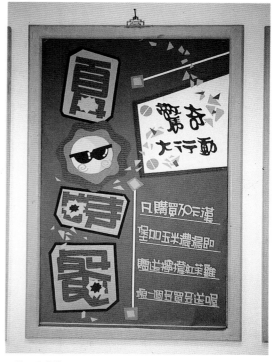

3.剪貼海報(速食店促銷ＰＯＰ)

● 範例 1：標價卡（白底）

1.剪貼幾何造形做裝飾

2.做字形裝飾

3.書寫數目字

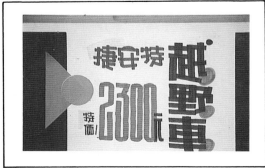

4.自行車行標價卡完成圖

1.書寫主標題

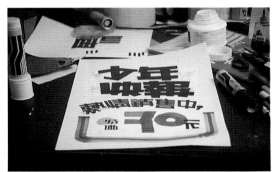

2.書寫副標題•數目字及做圖案裝飾

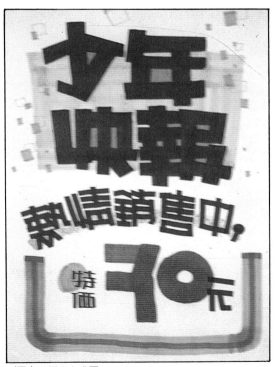

3.圖書標價卡完成圖

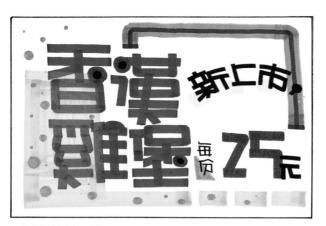

1. 文字標價卡（超市）

2. 文字標價卡（超市）

3. 插圖標價卡（服飾精品）

4. 插圖標價卡（服飾精品）

5. 圖片標價卡（百貨電器）

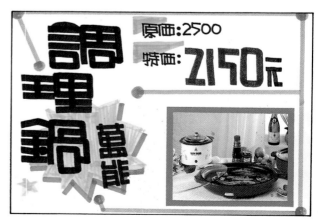

6. 圖片標價卡（百貨電器）

● 範例 2 ：麥克筆字表現（白底）

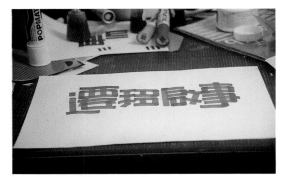

1.利用麥克筆書寫主標題，利用奇異筆加黑框

1.利用麥克筆書寫主標題．說明文

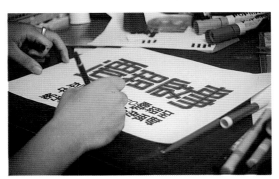

2.書寫副標題

2.做圖案裝飾

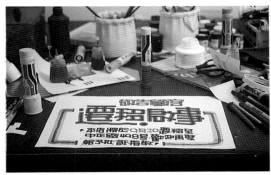

3.書寫說明文並做裝飾

3.徵人海報完成圖

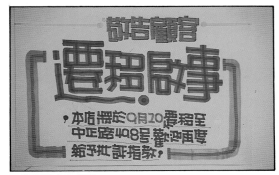

4.遷移啟事完成圖

31

1. 麥克筆字的表現(圓角字)

2. 麥克筆字的表現(收筆字)

3. 麥克筆字的表現(翹角字)

4. 麥克筆字的表現(活字)

● 範例 3 ：軟毛筆字表現(白底)

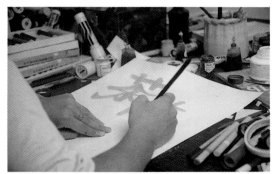
1.利用毛筆書寫主標題

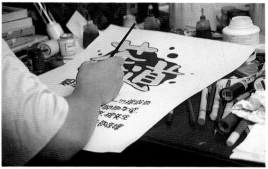
5.做圖案裝飾

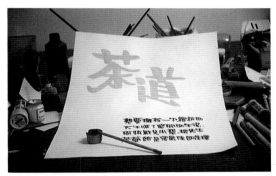
2.利用小毛筆及墨汁書寫說明文

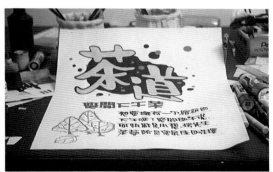
6.圖案完成圖

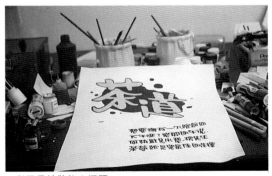
3.利用墨汁裝飾主標題

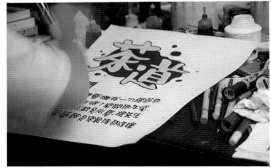
4.利用平筆書寫副標題

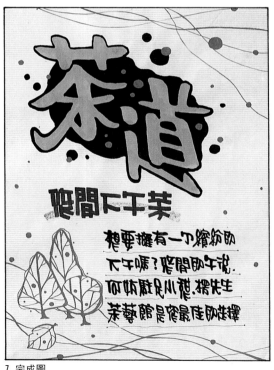
7.完成圖

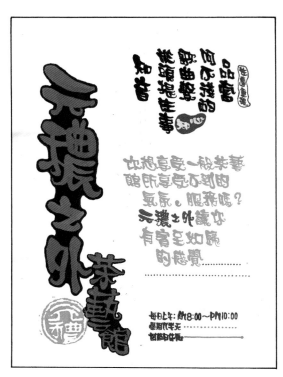

1.軟毛筆字的表現

2.軟毛筆字的表現

3.軟毛筆字的表現

4.軟毛筆字的表現

②**插圖海報**：插圖的表現方式有相當多種，如使用顏料的不同，上色方式的不同，就產生出不同風味的效果，所以ＰＯＰ海報的插圖是不容忽視的，若此方面較弱讀者可採市面上的插圖大全，挑選符合自己所需加以考貝放大，上色。也可獲相同的效果，以下也是幾種不同的表達方式以供讀者參考。

③**圖片海報**：在ＰＯＰ廣告中的另一種表現方式，也是較為高級，省時的做法。利用現成的雜誌或書刊將其內所需的圖片剪下來予以適當的修飾，再配合文字就能呈現出較高水準及內涵的ＰＯＰ海報。並可給予消費者較真實的感覺。

1. 以平塗方式上色

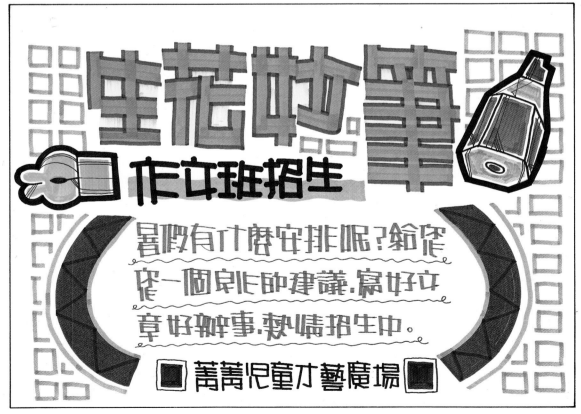

2. 以留白方式上色

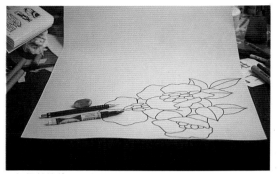

1.打好鉛筆稿,用中的奇異筆上黑框

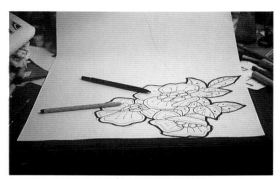

2.再用大奇異筆描外輪廓、細的則加強內部

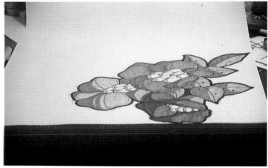

3.利用麥克筆上色

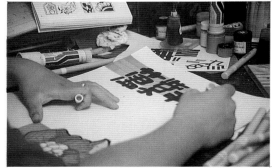

4.書寫主標題

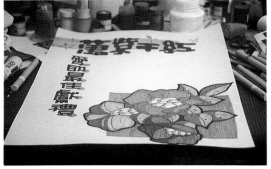

5.書寫副標題

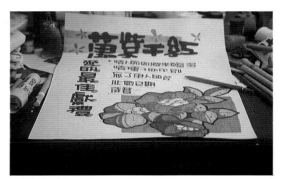

6.書寫說明文

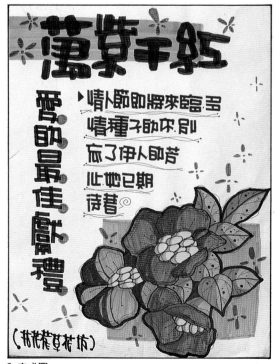

7.完成圖

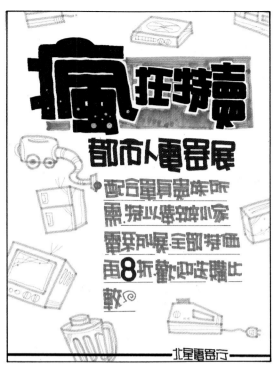

1.麥克筆上色(以圖為底)

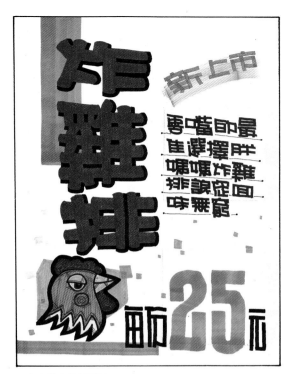

2.麥克筆上色(平塗)

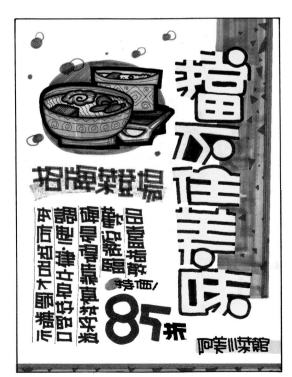

3.麥克筆上色(鑲框)

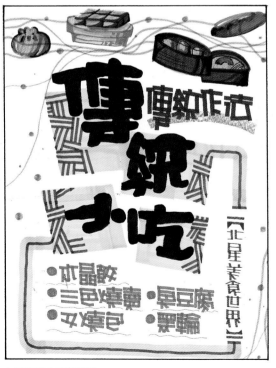

4.麥克筆上色(明暗)

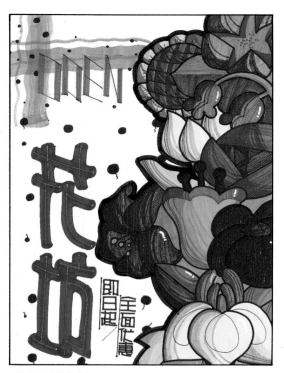

1. 滿版上色(花店)

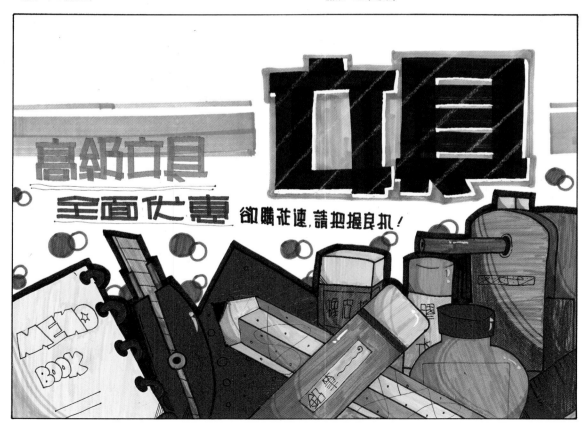

2. 滿版上色(超市)

3. 滿版上色(文具店)

1. 以圖爲底(麵包店)

2. 以圖爲底(麵包店)

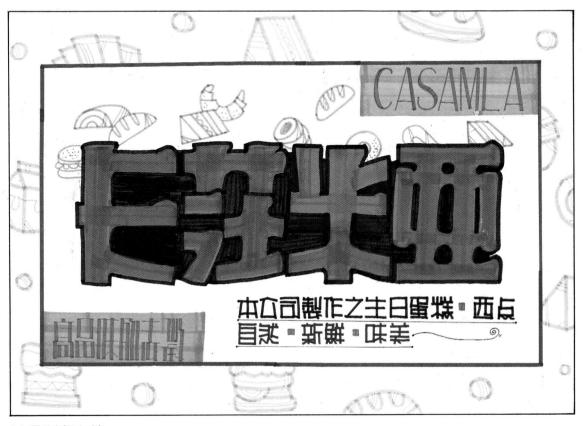

3. 以圖爲底(麵包店)

● 範例 5：廣告顏料上色(白底)

1.打好鉛筆稿後上廣告顏料

2.上好色的完成圖

3.利用墨汁勾黑邊

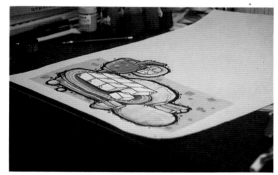

4.勾邊後的完成圖

5.書寫主標題

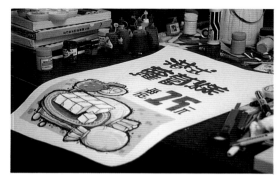

6.書寫數目字

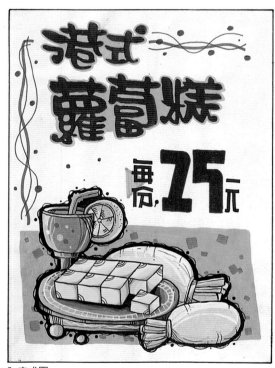

7.完成圖

40

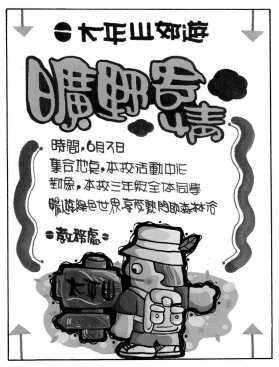

平塗法

造形畫法

多層次的上色方法

色底海報：

照字眼的翻譯來說就是以有顏色爲底的ＰＯＰ海報，因爲ＰＯＰ並不只是在白色紙張上表現，那我們前述的ＰＯＰ色彩，要如何去發揮運用呢？所以色底海報是ＰＯＰ廣告走向精緻線的最佳響導。由於紙張的種類及色彩有很多，象徵著色底海報的發展空間也相當的廣，且色底海報的價值感可看性及時效性往往要比白底海報的經濟效益高出好幾倍。所以色底海報的製作方式應大爲推廣，並朝向多元化的ＰＯＰ天地邁前大步。以下便是色底海報的製作分類與實例：

①**剪貼海報**：其表現的方式有想當的多，如具像，抽象剪影、幾合圖形，撕貼等，每個製作方式都有其表現的內容及應有的發揮空間，其精緻度也有很明顯的提升依序爲大家詳細的介紹各種製作方法的實例：

②**技巧海報**：作爲一個ＰＯＰ廣告的創作者，並需擁有豐富的創意及與眾不同的設計理念，更重要的一點是要抱著求新求變的心態，製作有風格具特色的作品，最主要的一點是要勇於嘗試，所以在技巧海報上即可發現創意的存在，筆者在此建議讀者，多留意身邊週遭的事與物，他們不一定是您創作ＰＯＰ的最新理念與材料，以下的幾種方式以供讀者參考。

圖書的色底海報

● 範例 6 ：抽象圖形(色底)

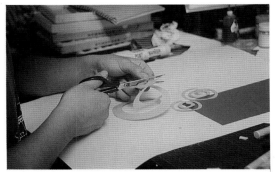

1.剪成蚊香狀

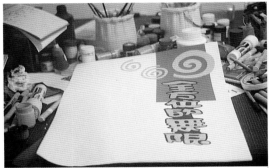

2.書寫主標題

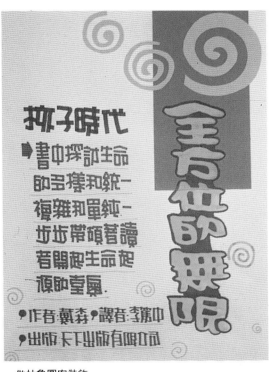

.做抽象圖案裝飾

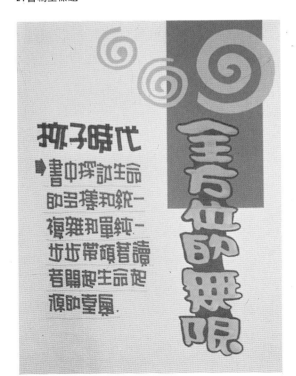

3.書寫副標題、說明文

5.完成圖

1. 折扣海報（百貨）

2. 折扣海報（百貨）

3. 折扣海報（百貨）

44

● 範例 7 ：幾何圖形（色底）

1.張貼幾何圖形的色塊

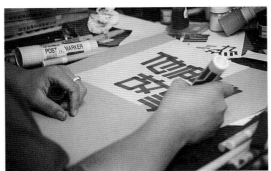

2.書寫主標題

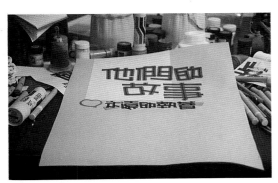

3.書寫副標題

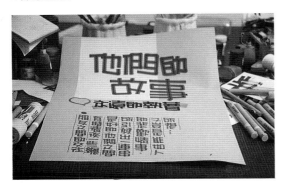

4.書寫說明文

5.利用幾何圖形做裝飾

6.做最後的修飾

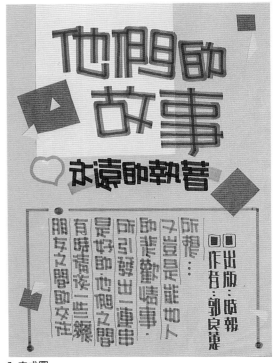

7.完成圖

45

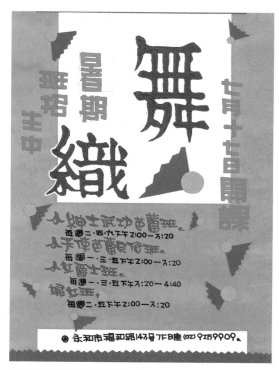

1. 幾何圖形裝飾（舞蹈班招生）

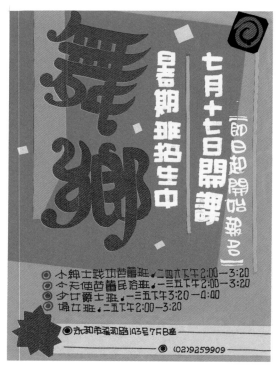

2. 幾何圖形裝飾（舞蹈班招生）

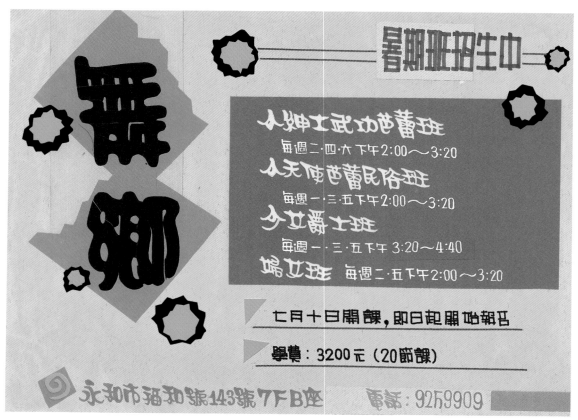

3. 幾何圖形裝飾（舞蹈班招生）

● 範例 8 ：具象剪貼（色底）

1.剪貼水晶餃

2.張貼於紙上的剪貼完成圖

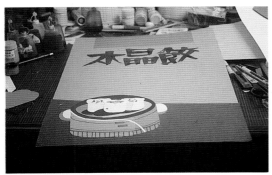

3.書寫主標題

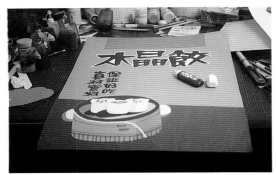

4.利用立可白加裝飾

5.書寫數目字

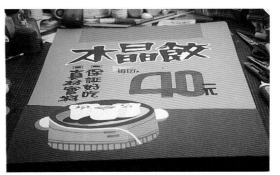

6.用臘筆做裝飾

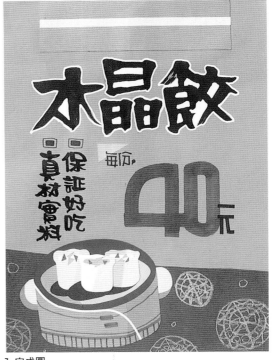

7.完成圖

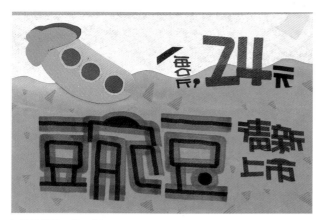

1.具象剪貼：豌豆（超市標價卡）

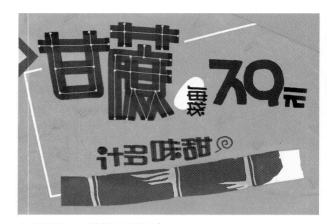

2.具象剪貼：甘蔗（超市標價卡）

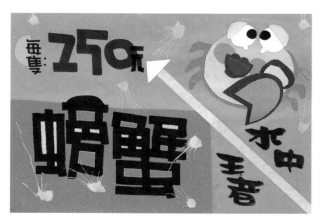

3.具象剪貼：螃蟹（超市標價卡）

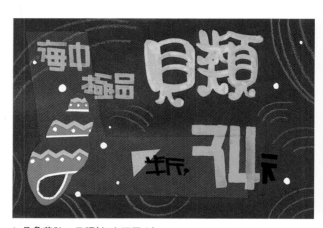

4.具象剪貼：貝類（超市標價卡）

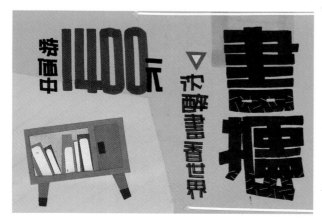

5.具象剪貼：書櫃（百貨標價卡）

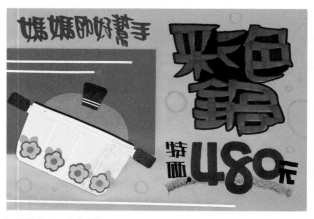

6.具象剪貼：彩色鍋（百貨標價卡）

● 範例 9 ：撕貼(色底)

1.撕貼色綿紙及雲龍紙

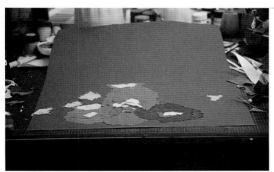

2.撕貼後完成圖

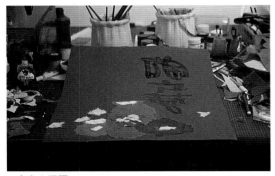

3.書寫主標題

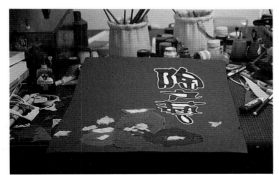

4.利用立可白裝飾主標題

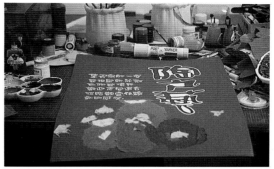

5.書寫說明文

6.拓印裝飾

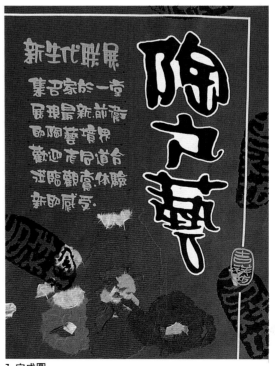

7.完成圖

49

● 範例10：具象滿版（色底）

1. 剪各種不同的具象圖案

2. 運用白膠黏貼成滿版狀

3. 主標題張貼後效果

4. 裝飾主標題及書寫副標題

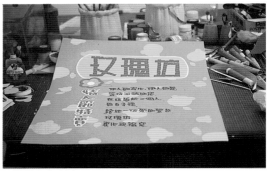

5. 說明文完成圖

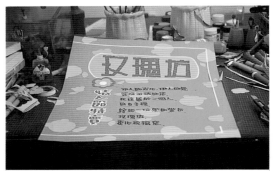

6. 運用轉彎膠帶裝飾

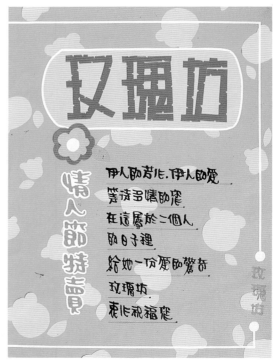

7. 完成圖

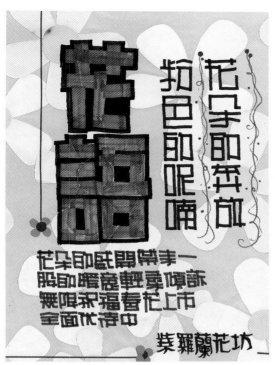

具象滿版(花店)

具象滿版(花店)

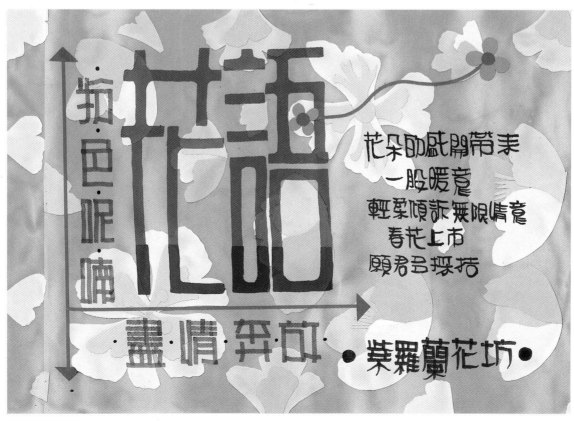

具象滿版(花店)

技巧海報

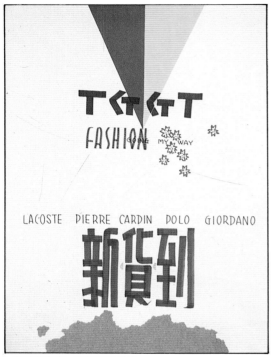

1. 利用軟木塞,製造特殊效果

2. 利用紙編的效果

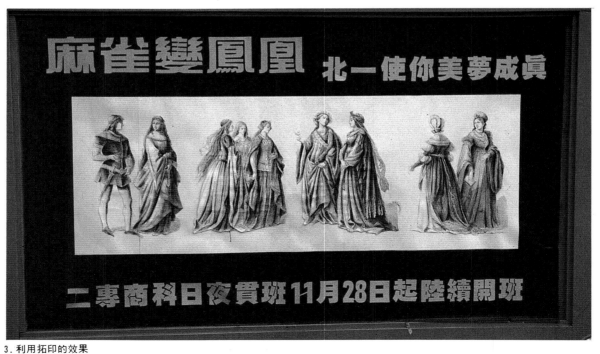

3. 利用拓印的效果

● 範例11：拓印（白底）

1.用奇異筆腐蝕保利龍

2.利用廣告顏料上色

3.拓印的情形

4.拓印後的效果

5.書寫主標題

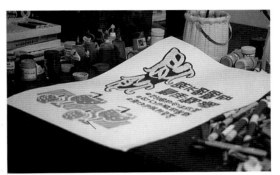

6.書寫副標題和說明文

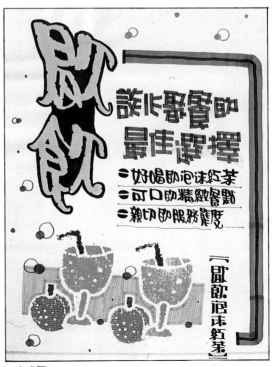

7.完成圖

● 範例12：拓印（色底）

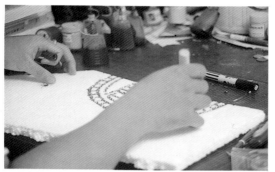

1. 用奇異筆腐蝕保利龍

5. 運用立可白書寫說明文

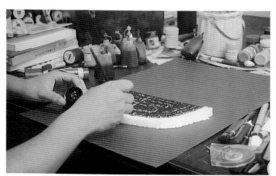

2. 將腐蝕的保利龍上色

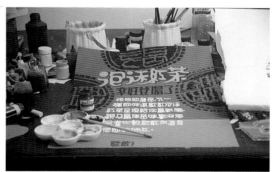

6. 將主標題加框

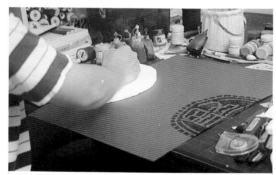

3. 拓印於紙上的效果

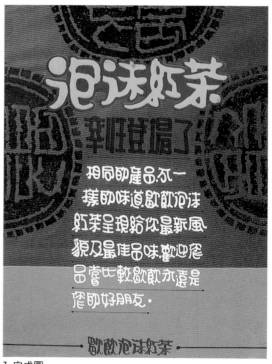

7. 完成圖

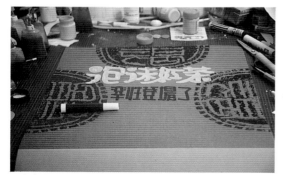

4. 書寫主、副標題

不一樣的未來
在時代的迴廊
徹底著前衛.摩登
讓自己的店
有個不一樣的臉

我編摩登

1.利用香蕉水拓印的效果

2.利用香蕉水拓印的效果

3.保利龍拓印的效果

・範例13：特殊技巧（噴刷）

以牙刷透過鐵網或經過畫刀、牙籤的刮擦，將顏色細密地散布於紙上；或以吹管將顏料噴於紙上，甚至用噴槍將顏料均勻地分佈於紙上均屬之。

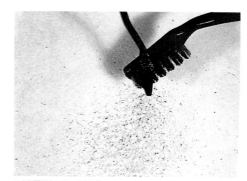
● 以牙刷、畫刀刷色

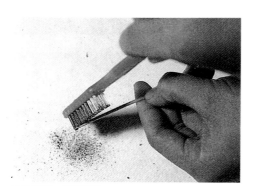
● 以牙刷、牙籤刷色

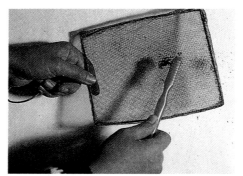
● 以牙刷、鐵網、噴刷

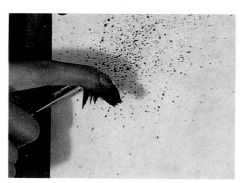
● 以手指揮濺

● 配合膠帶噴修

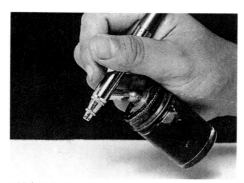
● 以噴筆噴修

● 以吹管噴色

1.噴刷技法

2.噴霧技法

3.碎紙剪貼技法

4.絹印技法

● 範例14 圖片運用(色底)

1.圖片取自於雜誌

2.將圖片加框貼於海報紙上

3.書寫主、副標題

4.說明文書寫完成

5.利用轉彎膠帶做裝飾

6.裝飾完之效果

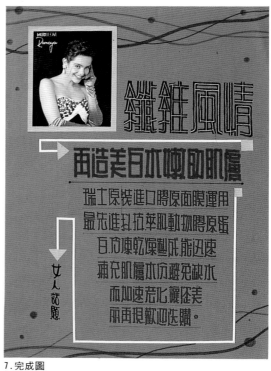

7.完成圖

1.圖片剪貼(百貨標價卡)

2.圖片剪貼(百貨標價卡)

3.圖片剪貼(飲食標價卡)

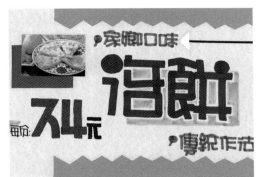

4.圖片剪貼(飲食標價卡)

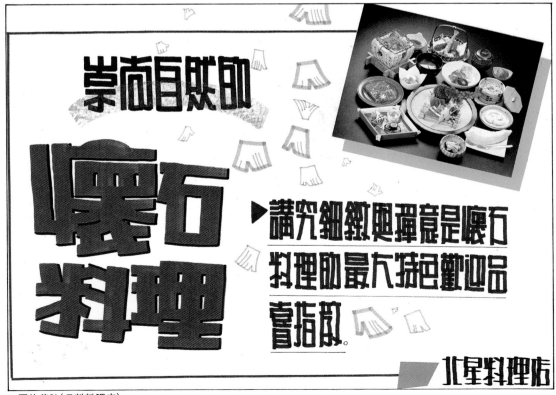

5.圖片剪貼(日料料理店)

第六章
校園ＰＯＰ海報的製作

看過前面詳盡的介紹ＰＯＰ的製作方式及注意事項，可想而知的是在製作ＰＯＰ海報時應該有一些理念；本單元特地介紹校園社團海報及行事海報，以供在校的莘莘學子有很好的參考價值，筆者為擴大讀者在ＰＯＰ海報的創作空間，特別將內容給豐富化，白底及色底海報都有很多的範例，內容也有許多的製作技巧及配色方法，希望讀者能在ＰＯＰ的領域有更篤實的進步，單元內的插圖表現多元化、讀者可從中擷取再配合自己的插畫技巧，應可變化

出屬於自己風格的插畫技巧。剪貼方式盡可能的採取造型化，擺脫寫實的風貌才不致給人死板缺乏生氣的感覺，且在製作起來也較簡單、快速。尤其遇到深底海報及中國傳統味道的海報時，應運用廣告顏料書寫、裝飾，配合墨汁與立可白的使用，則別有另外一番風味。

總而這之，校園海報的走向較為輕鬆活潑，在ＰＯＰ廣告風行的現在是一個極好表達自我的最佳空間。

● 校園海報製作情形

● 校園海報／送舊

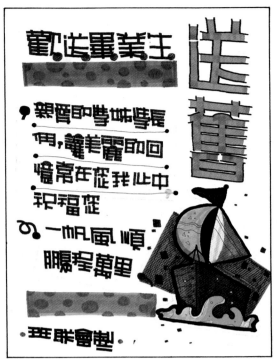

● 校園海報／送舊

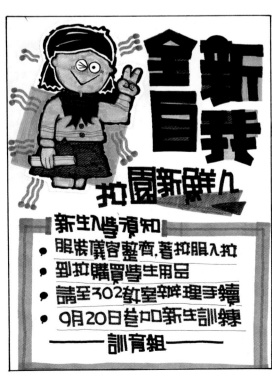

● 校園海報／迎新

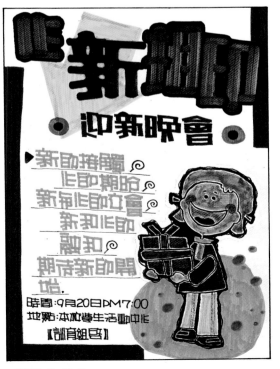

● 校園海報／迎新

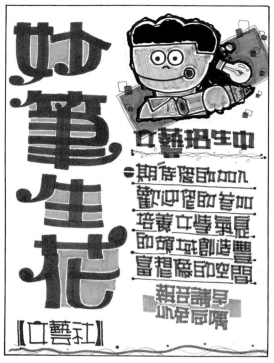

妙筆生花

文藝招生中

期待您即加入
歡迎您即參加
培養文學氣息
即領域創造豐
富想像即空間

報名請早
以免向隅

【文藝社】

●社團招生海報／文藝社

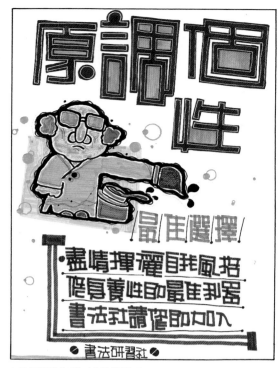

個調原性

最佳選擇

盡情揮灑自我風招
發揮即最佳判斷
書法社請您即加入

●書法研習社●

●社團招生海報／書法研習社

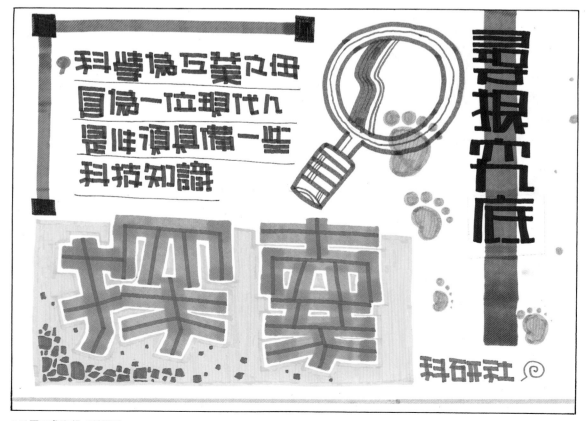

科學很互業之母
冒像一位現代人
是忙須具備一些
科技知識

探索

尋根究底

科研社

●社團形象海報／科研社

校園ＰＯＰ海報

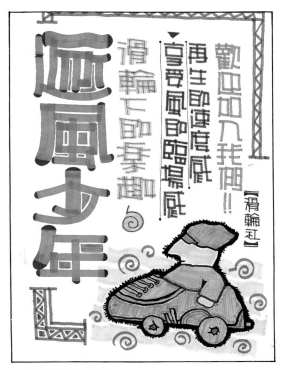

●社團招生海報／滑輪社

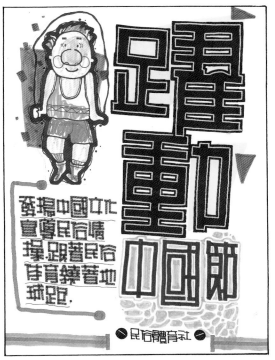

●社團形象海報／民俗體育社

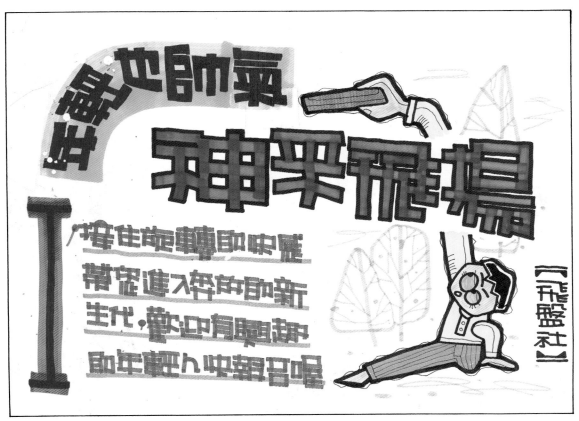

●社團招生海報／飛盤社

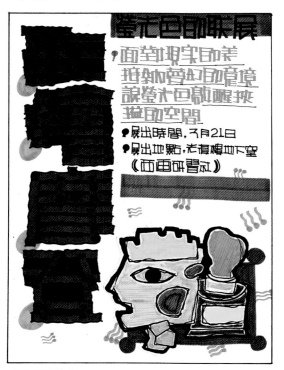

●社團展覽海報／西畫研習

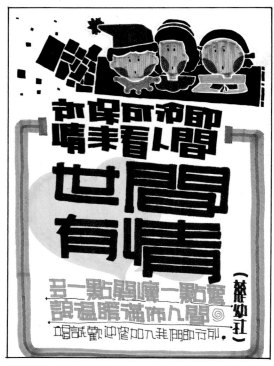

●社團招生海報／慈幼社

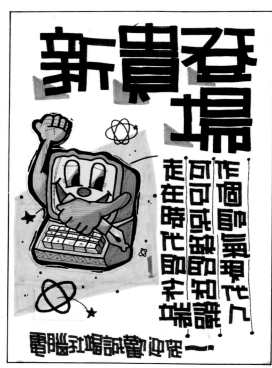

●社團招生海報／電腦社

●社團招生海報／作文社

● 社團活動海報／舞蹈社

● 社團招生海報／編採社

● 社團活動海報／野營社

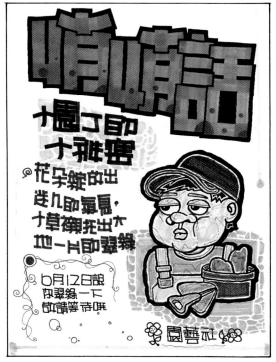

● 社團活動海報／園藝社

校園ＰＯＰ海報

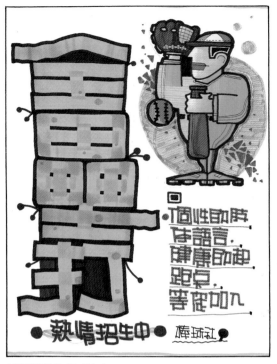

●社團招生海報／棒球社

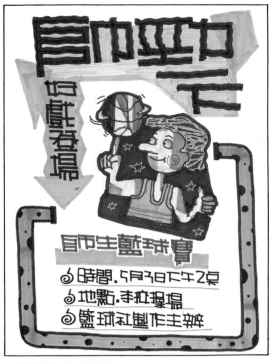

●社團活動海報／籃球社

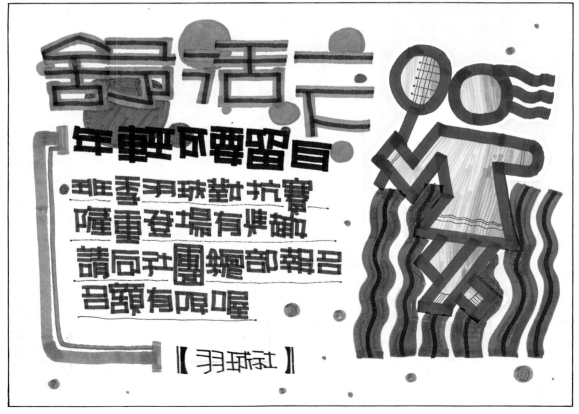

●社團招生海報／羽球社

校園ＰＯＰ海報

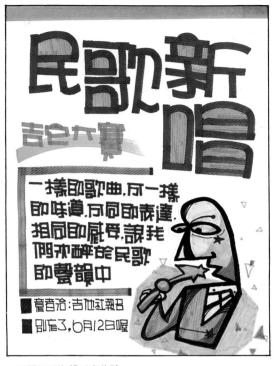

● 社團活動海報／吉他社

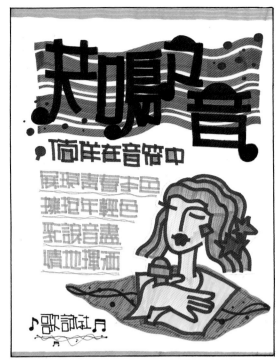

● 社團形象海報／歌詠社

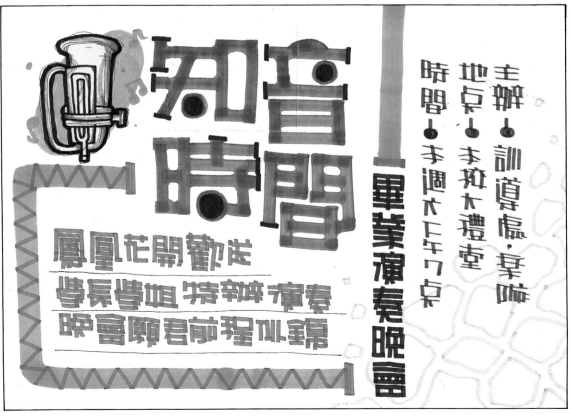

● 社團活動海報／儀隊

校園ＰＯＰ海報

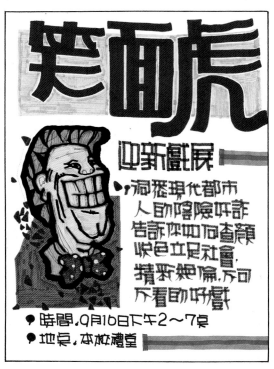

● 社團活動海報／話劇社

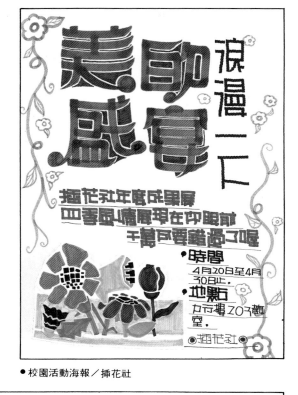

● 校園活動海報／插花社

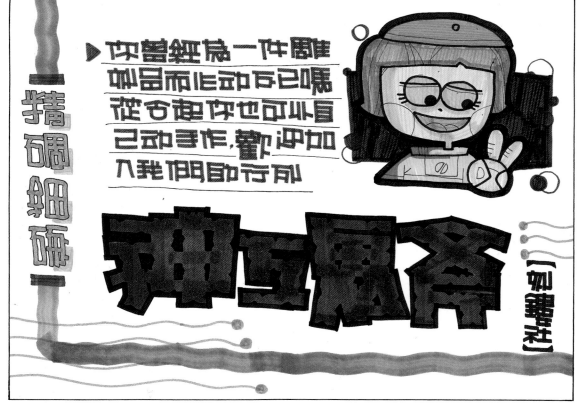

● 社團招生海報／刻鏤社

校園ＰＯＰ海報

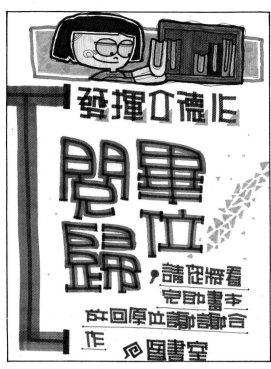

發揮公德心

閱畢歸位

，請您將看
完的書本
放回原位謝謝合
作 ◎圖書室

● 校園海報／圖書室

肅靜

為考生加油

考期將近，自律的同
學們，請給考生一
個好的唸書環境
共來您全療題召
◎圖書室

● 校園海報／圖書室

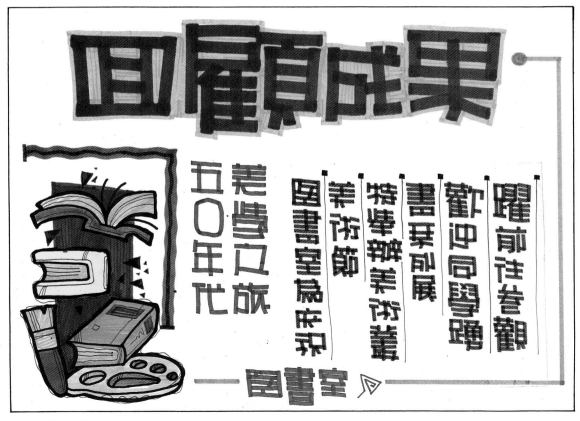

回顧成果

躍前往參觀

歡迎同學踴

書其成展

特舉辦美術類

美術節

圖書室為表示

老學之旅

五〇年代

—— 圖書室

● 社團海報／圖書室

69

校園ＰＯＰ海報

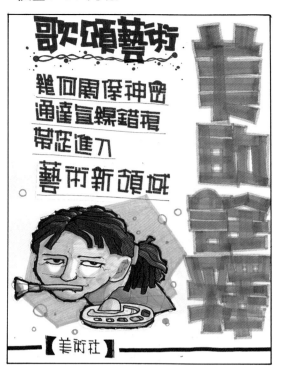

●社團形象海報／美術社

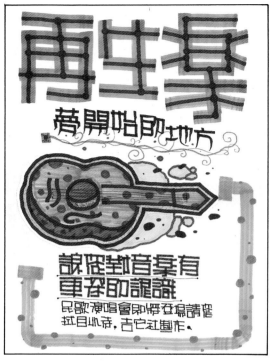

●社團活動海報／吉他社

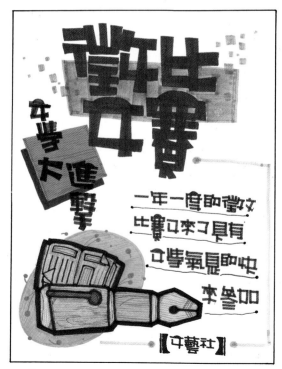

●社團活動海報／文藝社

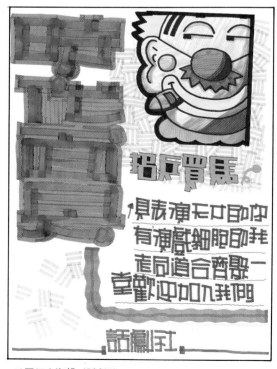

●社團招生海報／話劇社

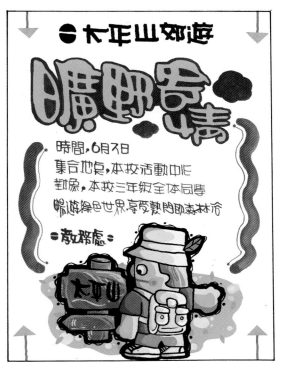

● 校外教學海報

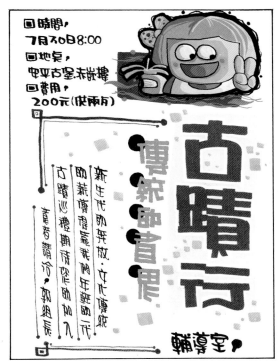

● 校外教學海報

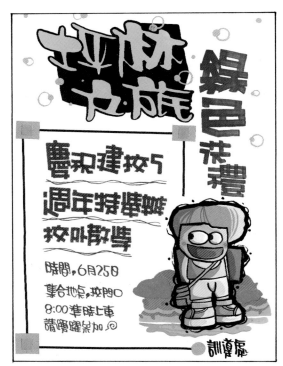

● 校外教學海報

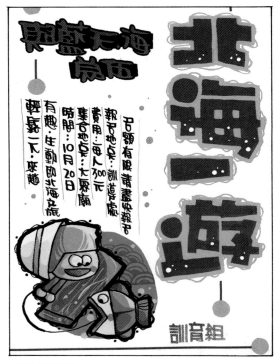

● 校外教學海報

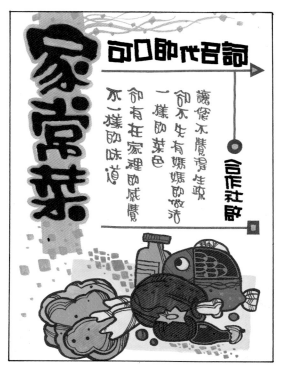

●校園餐飲海報／合作社

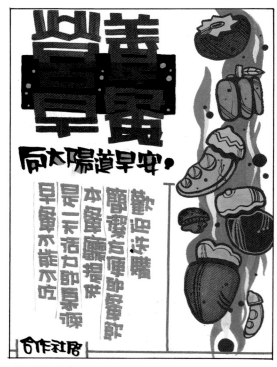

●校園餐飲海報／合作社

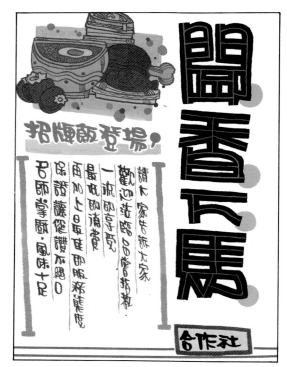

●校園餐飲海報／合作社

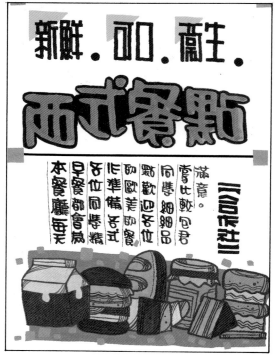

●校園餐飲海報／合作社

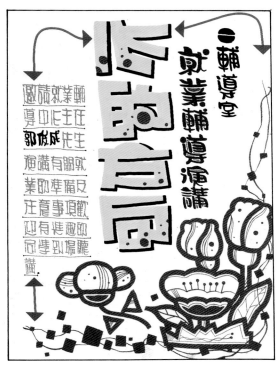

● 輔導工作海報

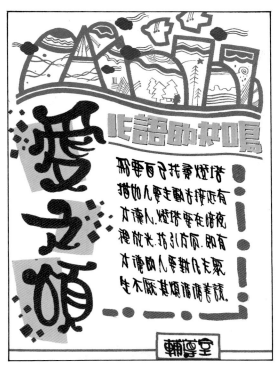

● 輔導工作海報

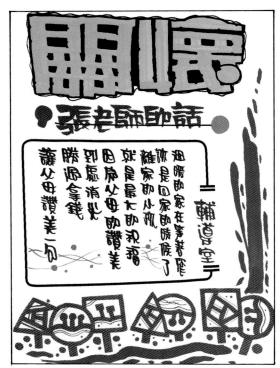

● 輔導工作海報

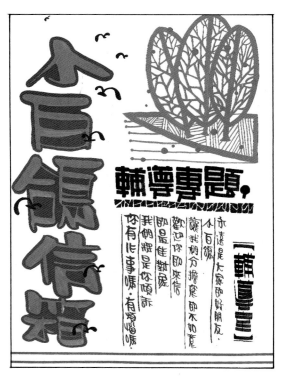

● 輔導工作海報

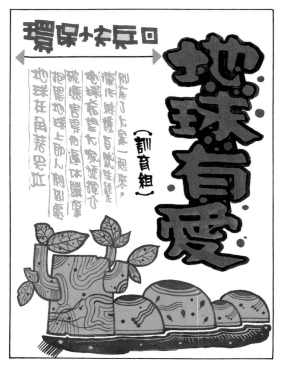

●環保活動海報／生態保育

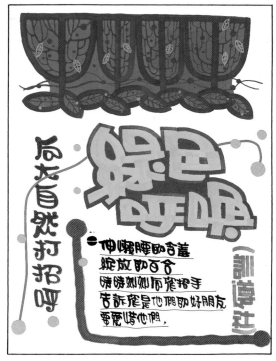

●環保活動海報／綠化活動

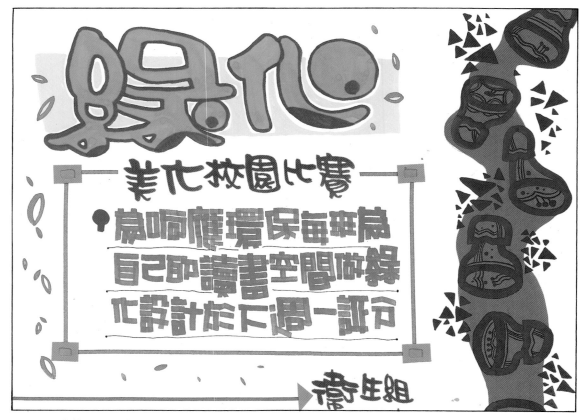

●環保活動海報／綠化比賽

校園ＰＯＰ海報

● 社團特色海報／口琴社

● 社團特色海報／攝影社

● 社團特色海報／吉他社

校園ＰＯＰ海報

●社團特色海報／乒乓球社

●社團特色海報／足球社

●社團特色海報／籃球社

●社團特色海報／羽球社

76

校園ＰＯＰ海報

●社團特色海報／美儀

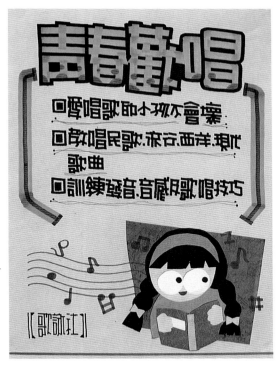

●社團特色海報／歌詠社

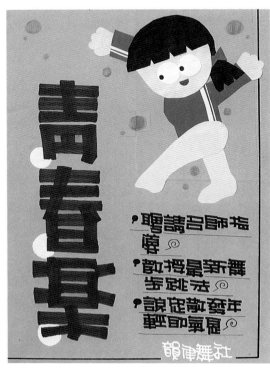

●社團特色海報／韻律舞社

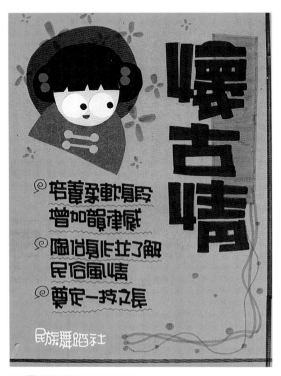

●社團特色海報／民族舞蹈社

校園ＰＯＰ海報

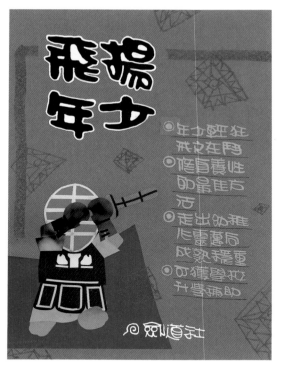

●社團特色海報／劍道社

●社團特色海報／柔道社

●社團特色海報／相撲社

●社團特色海報／摔角社

●社團招生海報／珠算社

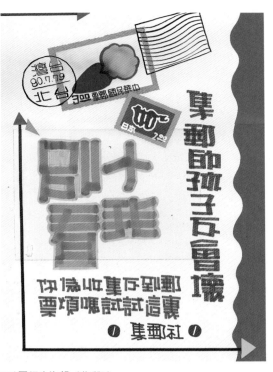

●社團招生海報／集郵社

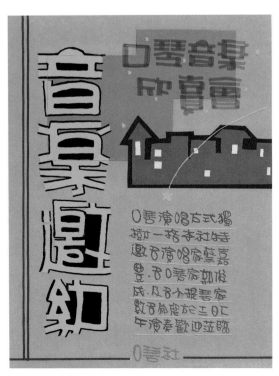

●社團活動海報／口琴社

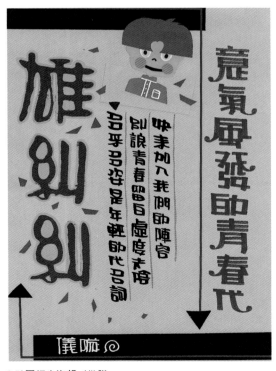

●社團招生海報／儀隊

校園ＰＯＰ海報

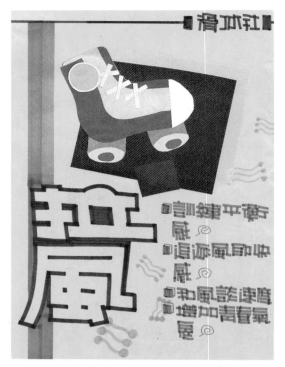

● 社團特色海報／滑冰社

● 社團特色海報／滑板社

● 社團特色海報／演辯社

校園ＰＯＰ海報

●社團招生海報／園藝社

●社團形象海報／英語會話社

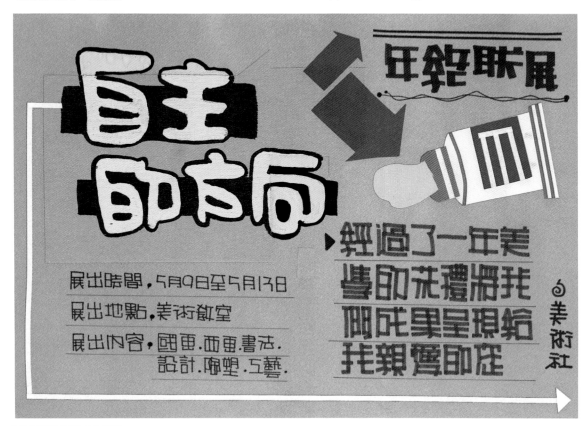

●社團活動海報／美術社

校園ＰＯＰ海報

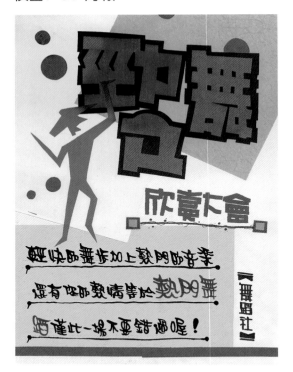

●社團活動海報／舞蹈社

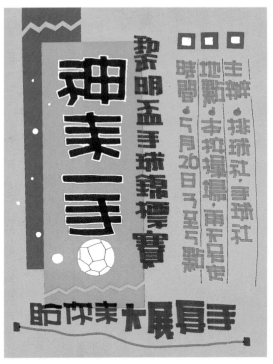

●社團活動海報／手球社

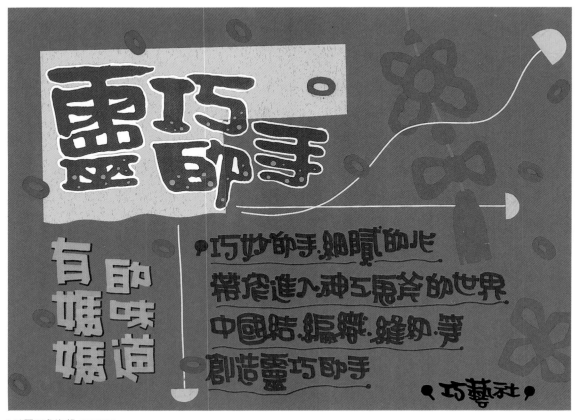

●社團形象海報／巧藝社

校園ＰＯＰ海報

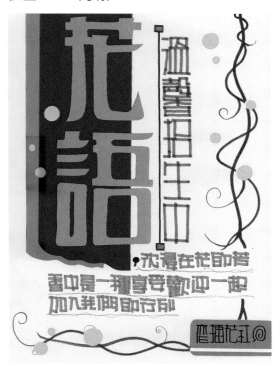

● 社團招生海報／插花社

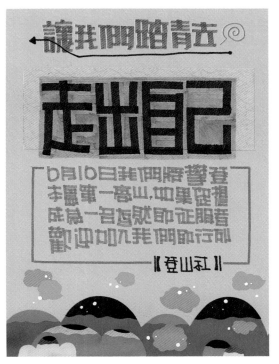

● 社團活動海報／登山社

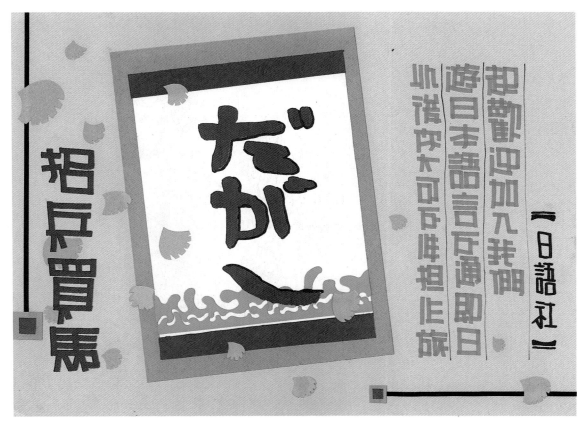

● 社團招生海報／日語社

校園ＰＯＰ海報

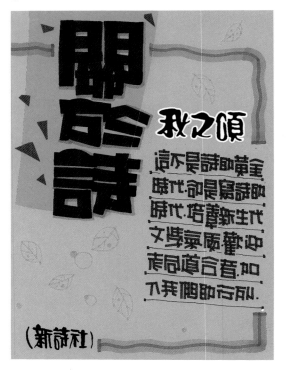

●社團招生海報／詩友社

●社團招生海報／橋藝社

●社團活動海報／攝影社

校園ＰＯＰ海報

●社團招生海報／合唱團

●社團活動海報／野營社

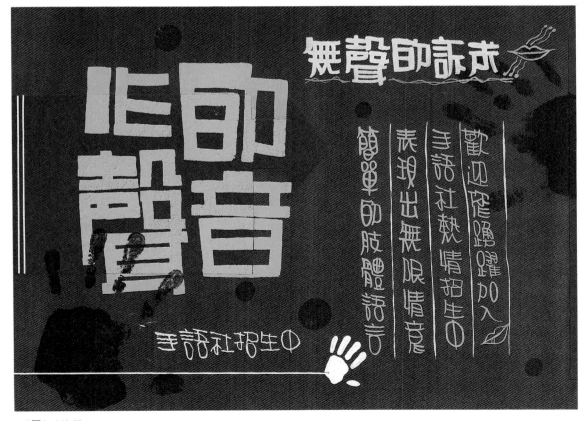

●社團招生海報／手語社

校園ＰＯＰ海報

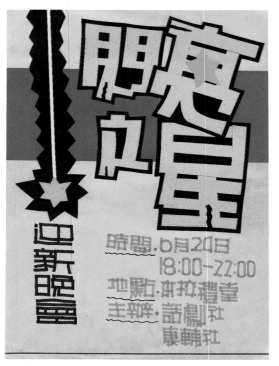

● 社團活動海報／康輔社

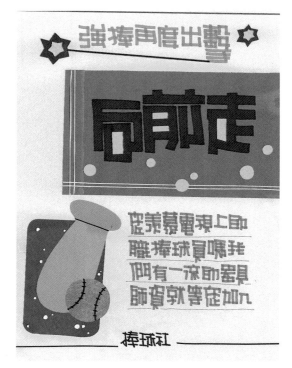

● 社團招生海報／棒球社

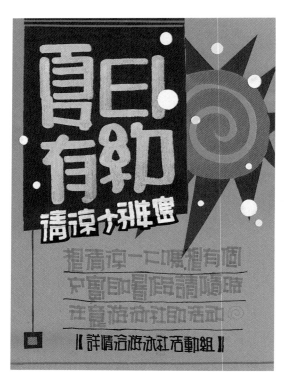

● 社團活動海報／游泳社

● 社團招生海報／烹飪社

86

校園ＰＯＰ海報

●社團招生海報／台語社

●社團招生海報／書法社

●社團招生海報／柔道社

●社團活動海報／棋藝社

●社團活動海報／跆拳社

●社團招生海報／大陸問題研究

●社團形象海報／國樂社

●社團招生海報／劍擊社

●社團招生海報／國術社

●社團招生海報／技藝社

校園ＰＯＰ海報

●輔導工作海報

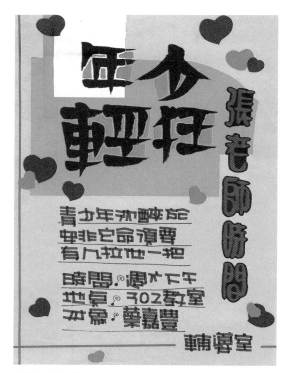

●輔導工作海報

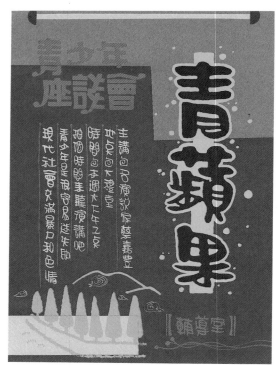

●輔導工作海報

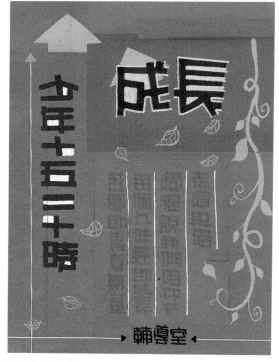

●輔導工作海報

90

校園ＰＯＰ海報

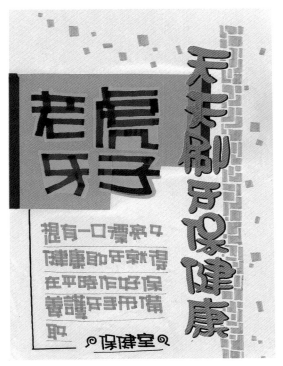

● 衛生保健海報

● 衛生保健海報

● 衛生保健海報

● 衛生保健海報

校園ＰＯＰ海報

● 文藝活動海報／壁報比賽

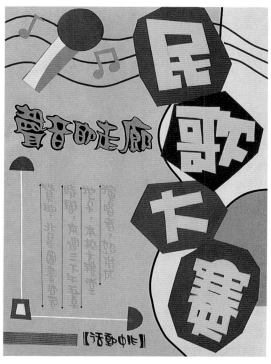

● 文藝活動海報／民歌大賽

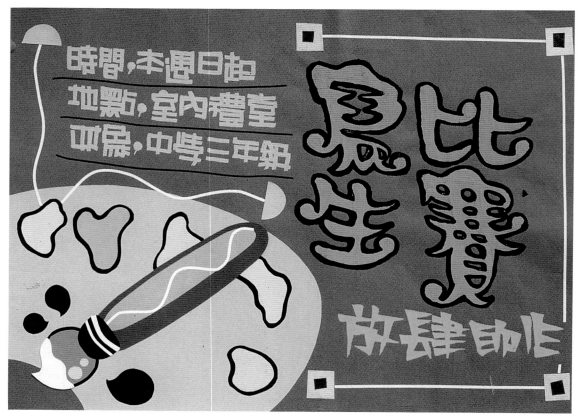

● 文藝活動海報／寫生比賽

校園ＰＯＰ海報

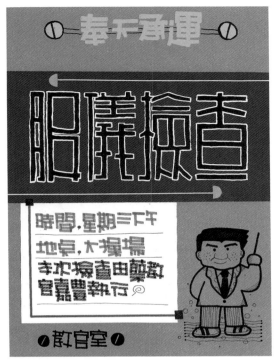

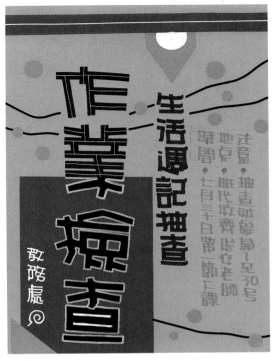

●訓育活動海報／服儀檢查

●訓育活動海報／作業檢查

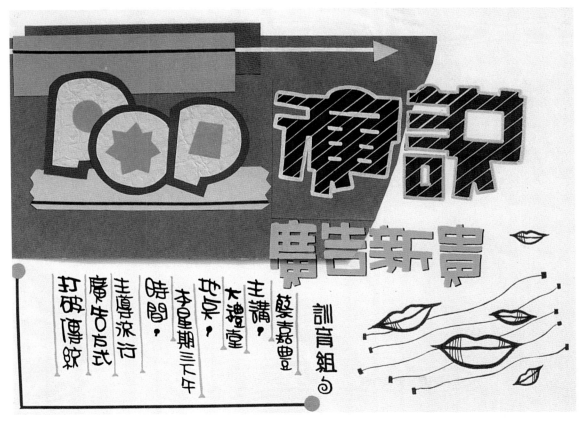

●訓育活動海報／演講

校園ＰＯＰ海報

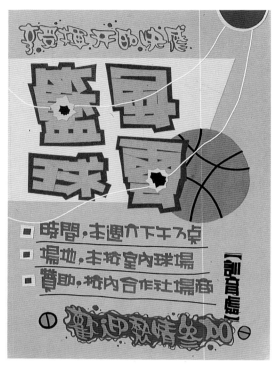

● 文藝活動海報／籃球比賽

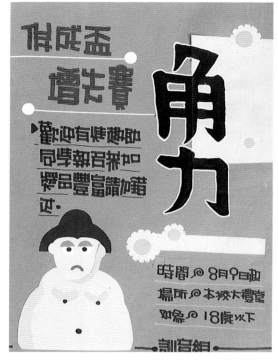

● 文藝活動海報／角力比賽

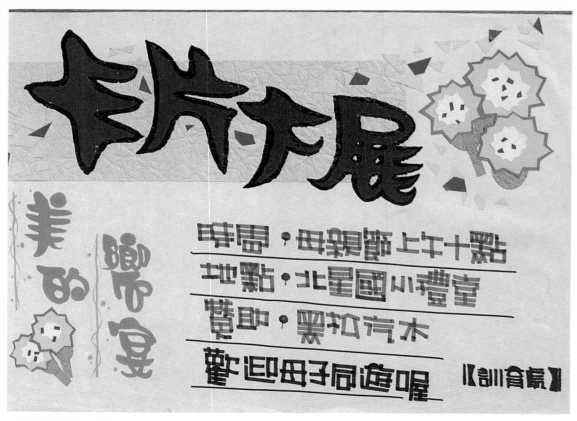

● 文藝活動海報／卡片大展

校園ＰＯＰ海報

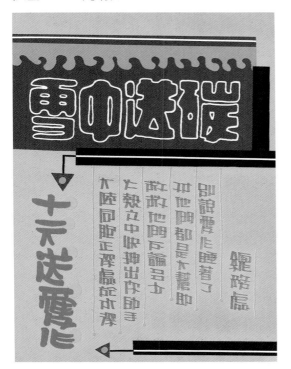

●行事活動海報／愛心活動

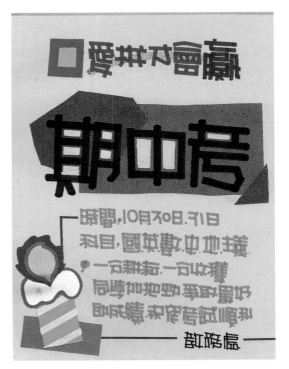

●行事活動海報／期中考

●行事活動海報／愛心活動

第七章
招生ＰＯＰ廣告的
製作

在各行各業裡，有時在尋覓人才及招攬學生的範圍裡，除了報紙及一般社區裡的公告欄，還有發傳單外，很少以其他的方式來運作。

自從ＰＯＰ廣告盛行後，各行各業也開始重視他的存在，除了店內的佈置外，對外的招生及招募也扮演極爲出色的促銷工具。在本單元裡也有各種不同的表現方式及製作技巧。以供店家在無美工的情況下可自行繪製。原則上

筆者還是分爲白底與色底海報兩種表達方式。編排的方式較爲花俏引人注目，希望藉此能吸引來往人潮的注意，以達到宣傳促銷的功用。

再此筆者要告知讀者的一點，ＰＯＰ廣告在所有的廣告中是最經濟實惠的，並且是獨一無二唯一的，您將可依商品及店面做最具個性化的演出。

●補習班的招生ＰＯＰ廣告

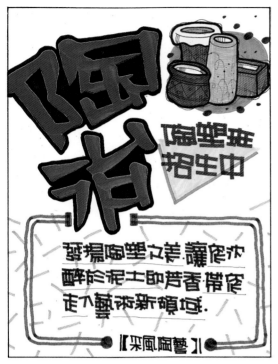

● 招生海報／陶藝班

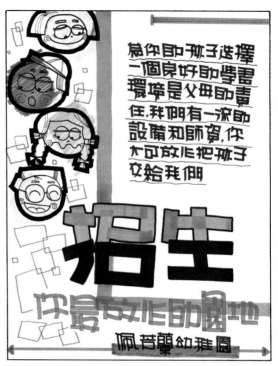

● 招生海報／幼稚園

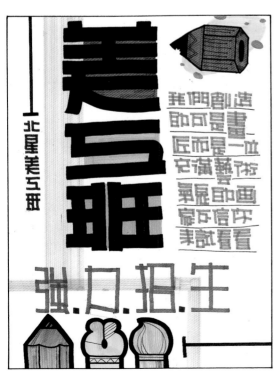

● 招生海報／美工班

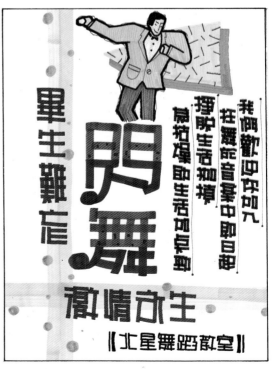

● 招生海報／舞蹈班

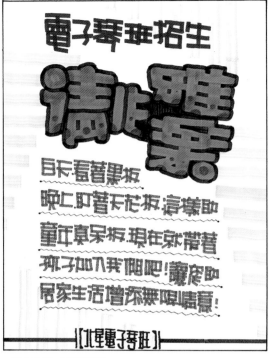

● 招生海報／電子琴班

● 招生海報／彩繪班

● 招生海報／ＰＯＰ班

● 招生海報／ＰＯＰ班

招生ＰＯＰ海報

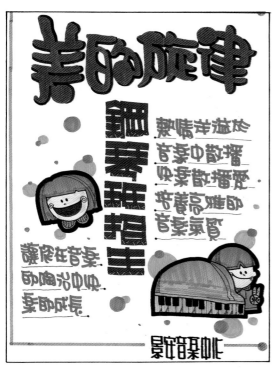

● 招生海報／音樂中心

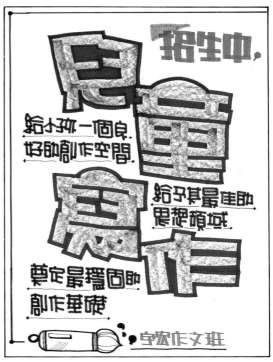

● 招生海報／作文班

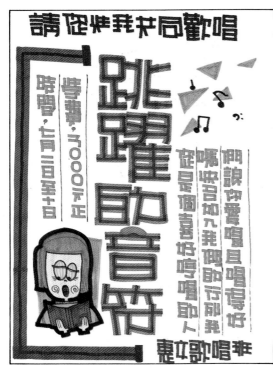

● 招生海報／歌唱班

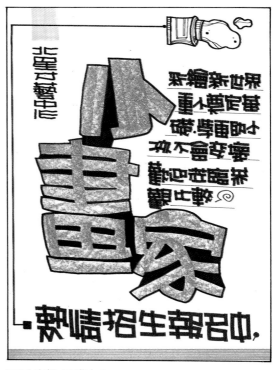

● 招生海報／才藝中心

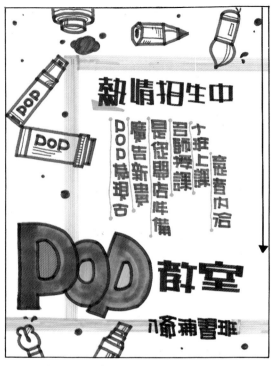

熱情招生中

一按上課
召師授課
是您學店年備
寧告新貴
ＤＯＰ整理古
競者之冶

ＰＯＰ教室

ＰＯＰ補習班

●招生海報／ＰＯＰ班

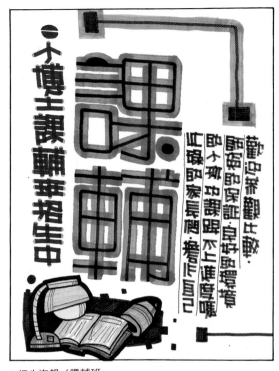

課輔

一个博士課輔班招生中

寵您孩輕鬆比較,
即使的保証.
即个班的課跟不上進度喔,
此碌的家長們,考考自己

●招生海報／課輔班

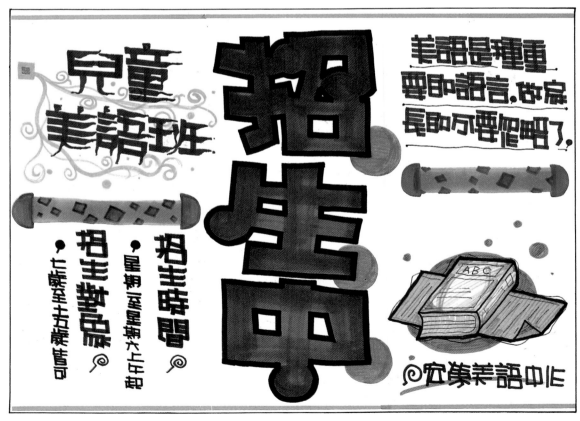

招生中

兒童
美語班

美語是種重
要的語言,您家
長的不要怕嗎,

招生時間
●星期一至星期五
早上班晚上班
●星期六上午班

招生對象
●可自三歲至十五歲皆可

●宏集美語中心

●招生海報／美語中心

招生ＰＯＰ海報

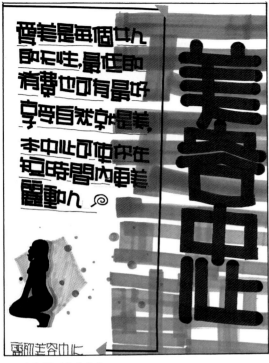

●招生海報／美容中心

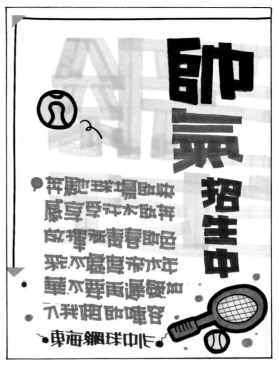

●招生海報／網球中心

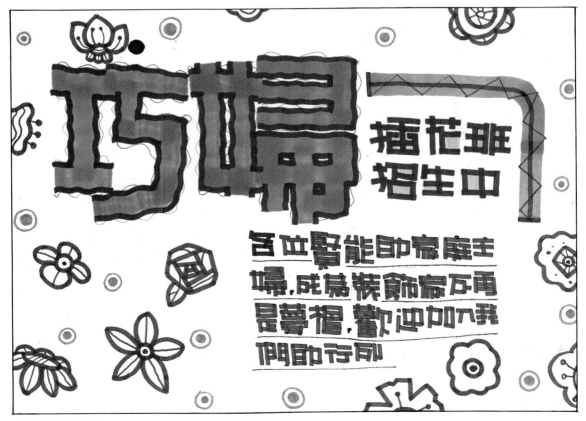

●招生海報／插花班

招生ＰＯＰ海報

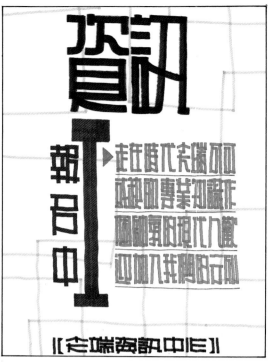

●招生海報／資訊中心

●招生海報／影視中心

●招生海報／美容廣場

●招生海報／美姿中心

● 招生海報／家政班

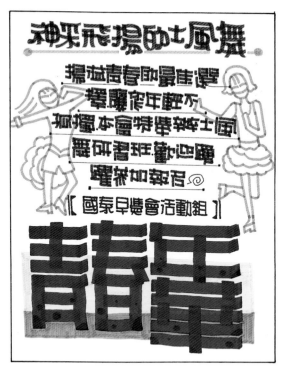

● 招生海報／土風舞

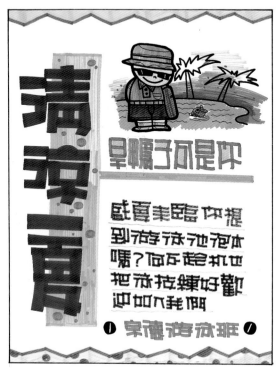

● 招生海報／游泳班

● 招生海報／健身中心

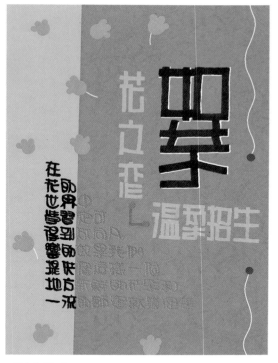

● 招生海報／插花班

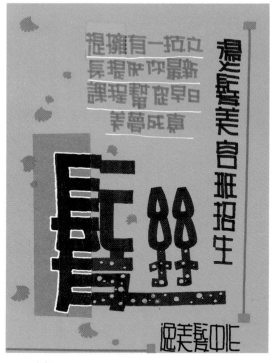

● 招生海報／美髮中心

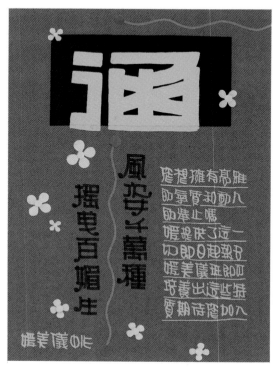

● 招生海報／美儀中心

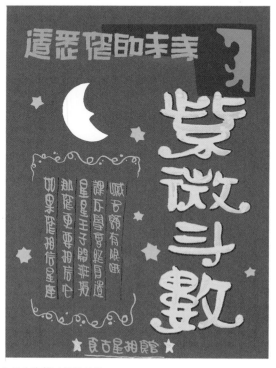

● 招生海報／紫微斗數

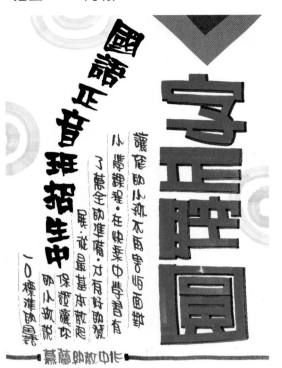

●招生海報／幼教中心

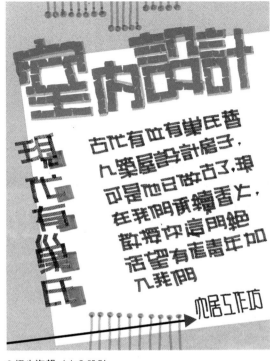

●招生海報／室內設計

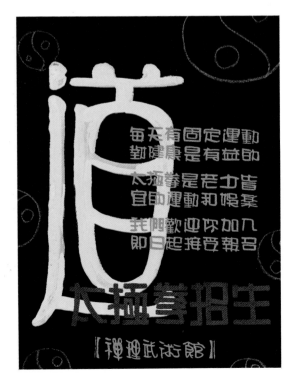

●招生海報／武術館

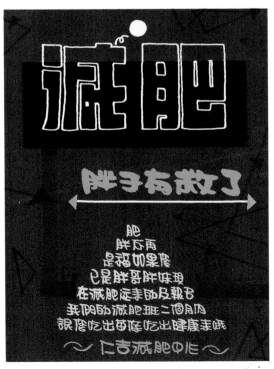

●招生海報／減肥中心

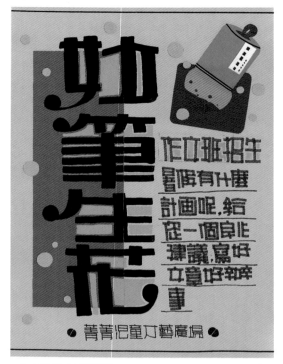

● 招生海報／才藝廣場

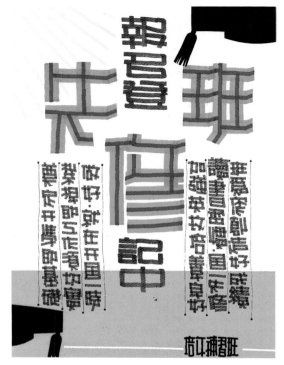

● 招生海報／課輔班

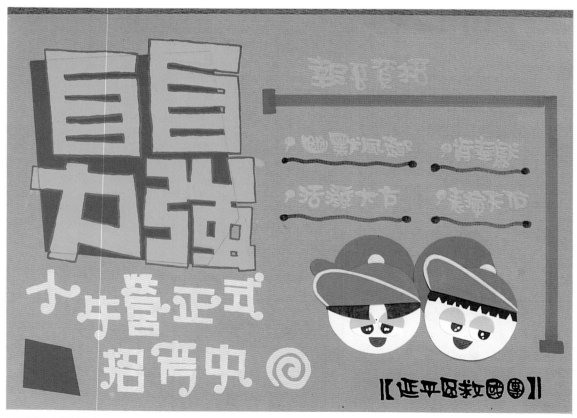

● 招生海報／救國團

招生ＰＯＰ海報

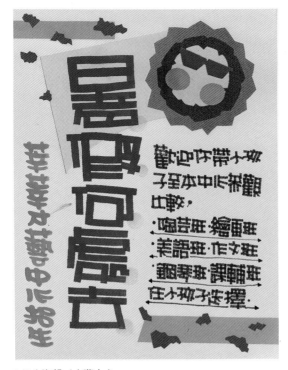

● 招生海報／才藝中心

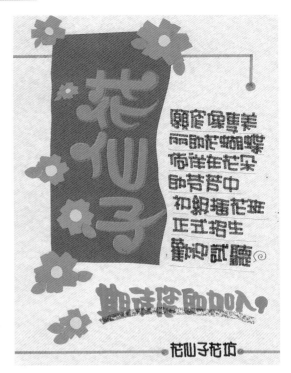

● 招生海報／花坊

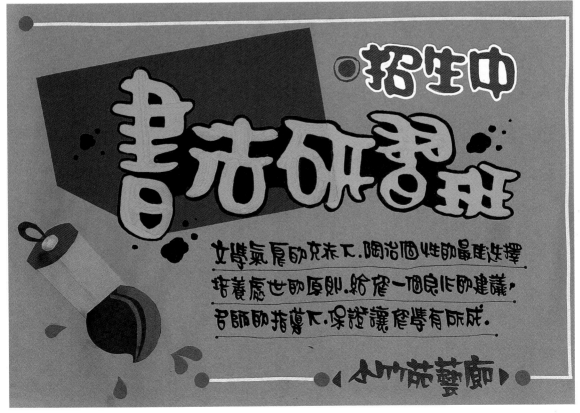

● 招生海報／藝廊

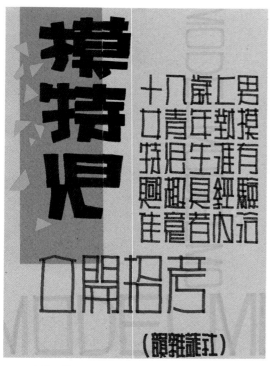

● 招生海報／模特兒

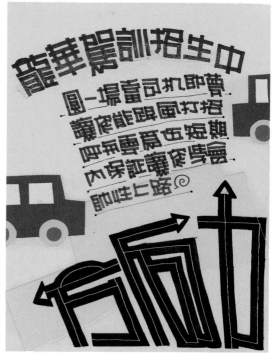

● 招生海報／駕訓中心

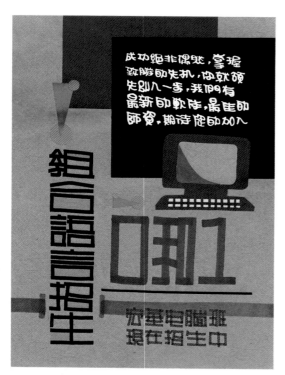

● 招生海報／電腦班

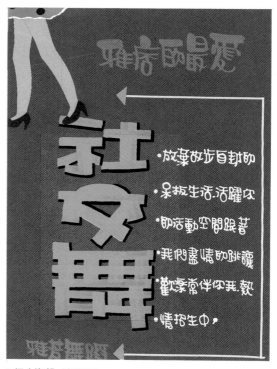

● 招生海報／舞蹈班

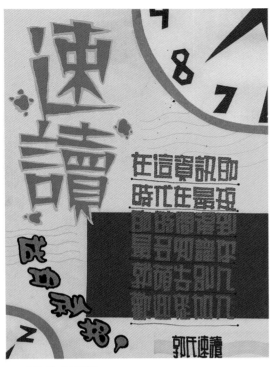

● 招生海報／速讀班

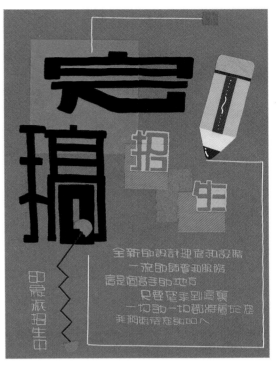

● 招生海報／完稿班

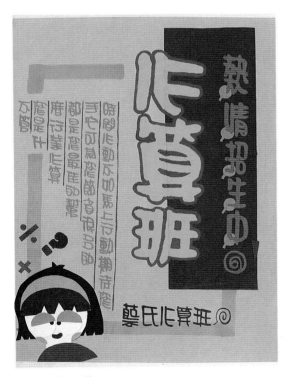

● 招生海報／心算班

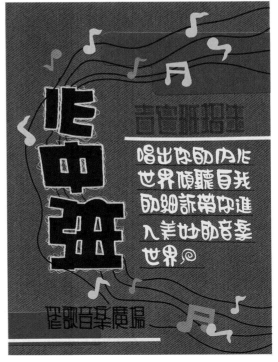

● 招生海報／音樂廣場

第八章
行業ＰＯＰ廣告的
製作

前述ＰＯＰ廣告是店家與顧客的溝通橋樑，一點也沒錯，他是一個廣告的千面人，隨著環境的需要而擔任不同的角色，這就是為什麼ＰＯＰ廣告近年來發展迅速的最佳解釋。

本單元為各行各業的種廣告ＰＯＰ做極為詳盡的介紹，小至標價卡大至促銷ＰＯＰ都有很多實際的範例。製作的方式，由普遍至高級，由簡單至複雜，內容豐富。

為了方便駐店的專任美工應用及美工科系學生學習，筆者以本身在外的經驗配合實際廣告行銷策略，做多元化的介紹，唯一要確認的一點便是「實際」重於「實驗」，並不是各個行業只是用麥克筆塗塗畫畫的，若陳列於珠寶店時對其整家店的高級的品味大打折扣，所以各個表現技巧及行業形象的認知是身為個ＰＯＰ創作者的基本認知。

此單元的介紹範例相當的多元化，且每個行業的形象也有充份的說明，希望讀者能對症下藥，做出符合產品形象的ＰＯＰ廣告，由白底至色底的海報範例就可看出從簡易的做法至精緻的構成，把ＰＯＰ海報做個徹底的了解，筆者切身的希望ＰＯＰ的發展路線能逐漸的獨立化，朝專業知識做很深刻認知，以提高ＰＯＰ廣告在市場的定位與價值。

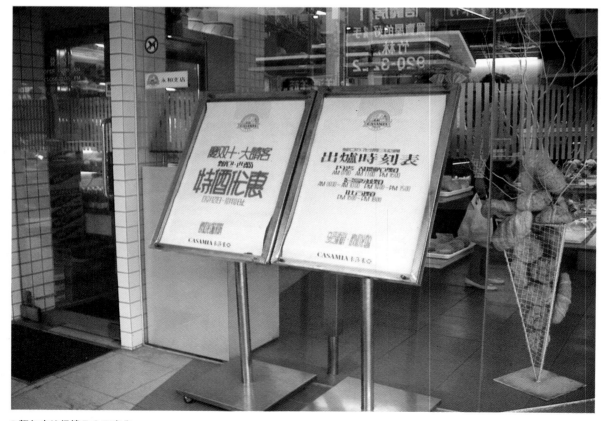

● 麵包店的促銷ＰＯＰ廣告

● 字形裝飾／超市標價卡

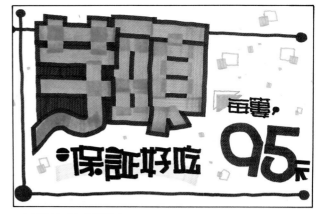

● 字形裝飾／超市標價卡

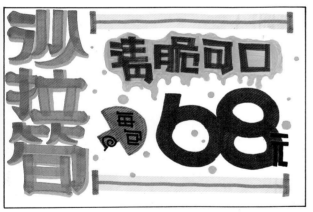

● 字形裝飾／超市標價卡

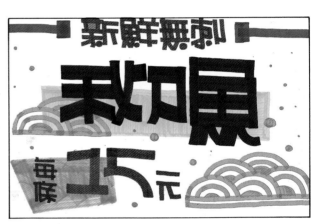

● 字形裝飾／超市標價卡

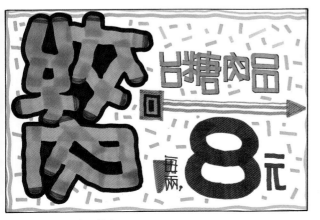

● 字形裝飾／超市標價卡

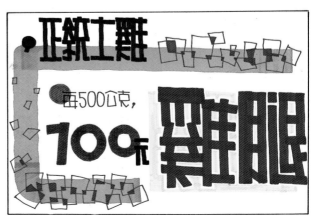

● 字形裝飾／超市標價卡

（食品餐飲篇）

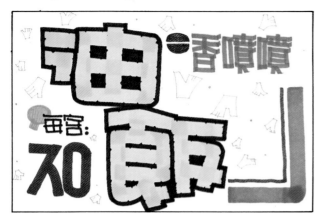

● 不同字形的表達／食品標價卡

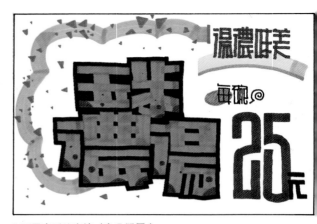

● 不同字形的表達／食品標價卡

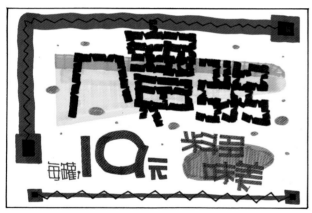

● 不同字形的表達／食品標價卡

● 不同字形的表達／食品標價卡

● 不同字形的表達／食品標價卡

● 不同字形的表達／食品標價卡

（食品餐飲篇）

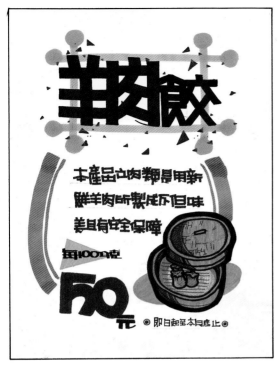

● 麥克筆海報／羊肉餃

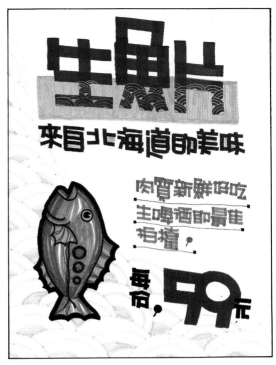

● 麥克筆海報／生魚片

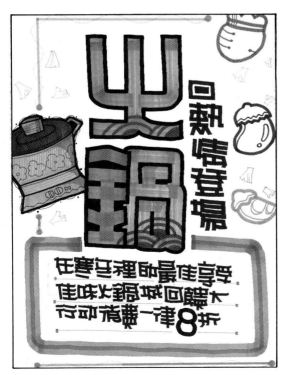

● 麥克筆海報／火鍋店

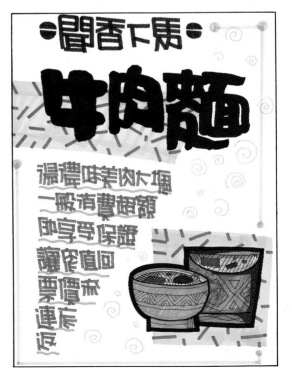

● 麥克筆海報／牛肉麵

（食品餐飲篇）

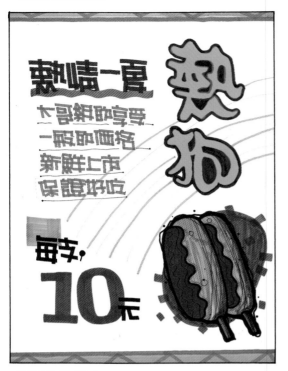

● 變體字海報／熱狗

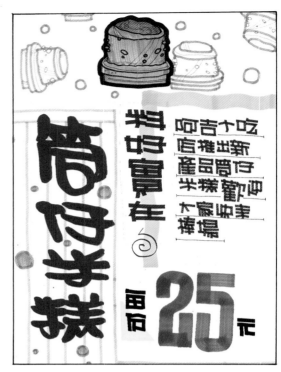

● 變體字海報／筒仔米糕

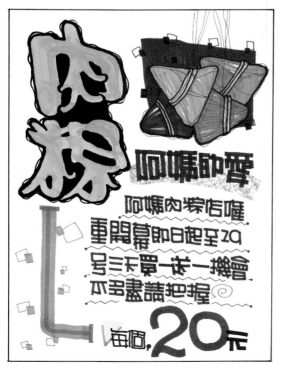

● 變體字海報

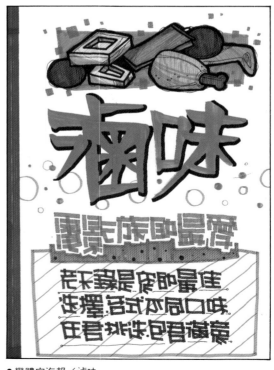

● 變體字海報／滷味

114

（食品餐飲篇）

● 以圖為底／麵包店

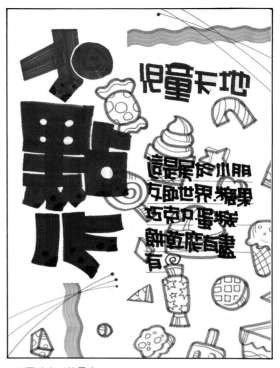

● 以圖為底／糖果店

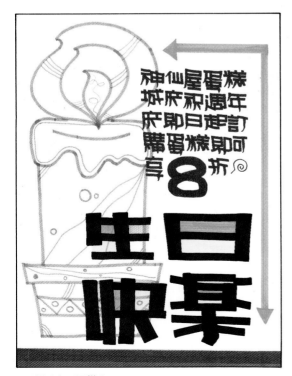

● 以圖為底／蛋糕店

● 以圖為底／糕餅店

（食品餐飲篇）

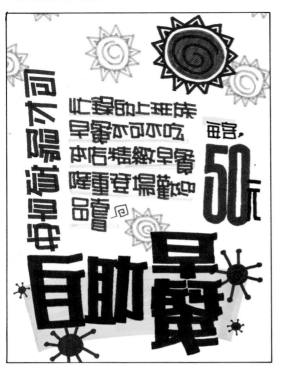

● 抽象圖案／自助早餐

● 插圖海報／今日特餐

● 插圖海報／商業午餐

● 剪影圖案／美食街

食之旅

佰某食宮

法國菜．羅亞河的美食．古日推出

田油烤魚
香草羊腿
牛排拘粟
玉米薯片
葡萄紅酒

北星酒店

TRAVEL.T
TRAVEL.T
TRAVEL.T

TRAVEL.T
TRAVEL.T
TRAVEL.T

●圖片海報／西餐

法國菜

羅亞河的美食

注重自然取材與鮮美的原味
搭配當地特產的葡萄美酒
是典型的法式飲食風範
北星西方竭誠邀請您

北星西方

●圖片海報／西餐

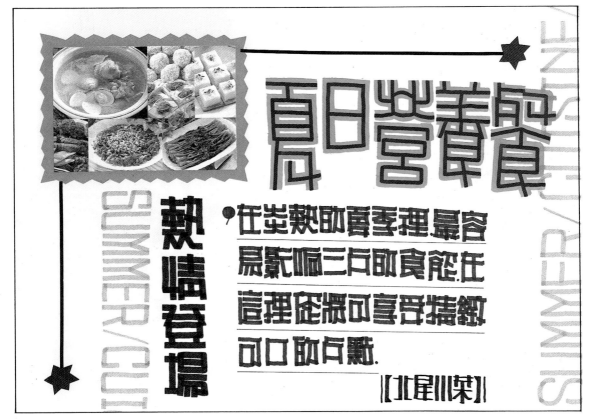

夏日營養餐

熱情登場

在炎熱的夏季裡最容
易氣喘三方的食慾在
這裡您將可享受精緻
可口的方點．

北星川菜

SUMMER/CUISINE
SUMMER/CUISINE

●圖片海報／川菜

（食品餐飲篇）

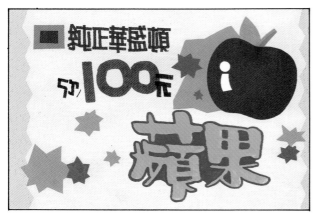
● 具象剪貼／超市標價卡

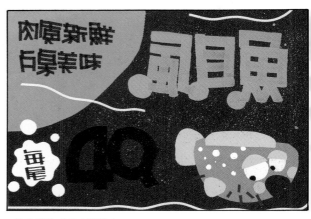
● 具象剪貼／超市標價卡

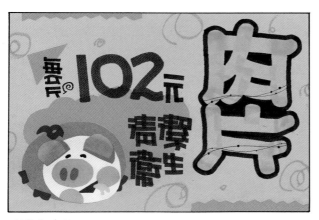
● 具象剪貼／超市標價卡

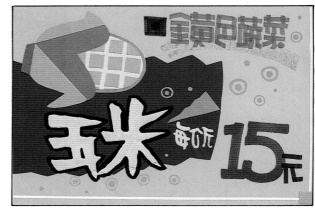
● 具象剪貼／超市標價卡

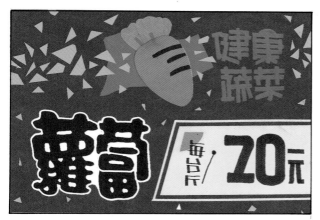
● 具象剪貼／超市標價卡

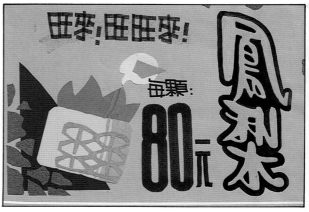
● 具象剪貼／超市標價卡

（食品餐飲篇）

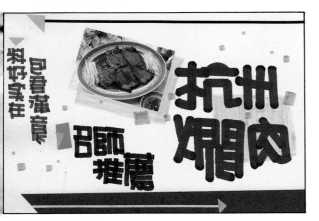

● 圖片剪貼／產品介紹

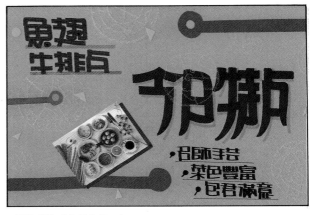

● 圖片剪貼／產品介紹

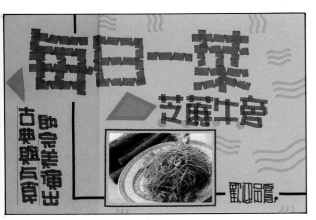

● 圖片剪貼／產品介紹

● 圖片剪貼／產品介紹

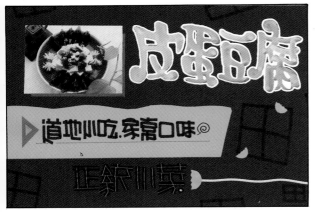

● 圖片剪貼／產品介紹

● 圖片剪貼／產品介紹

（食品餐飲篇）

● 具像剪貼／火鍋城

● 具像剪貼／廣式點心

● 具像剪貼／西餐

● 具像剪貼／比薩店

（食品餐飲篇）

● 印刷字體（宋體字）／西餐

● 印刷字體（宋體字）／美食街

● 印刷字體（黑體字）／台菜

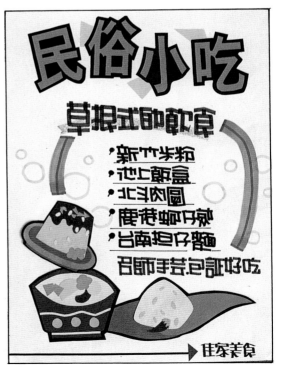

● 印刷字體（黑體字）／小吃店

（食品餐飲篇）

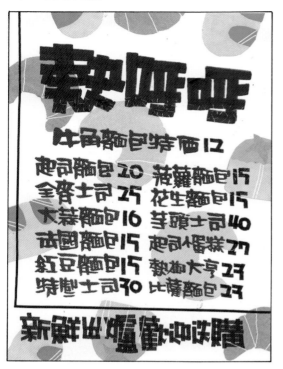

● 具像滿版剪貼／麵包店標價卡

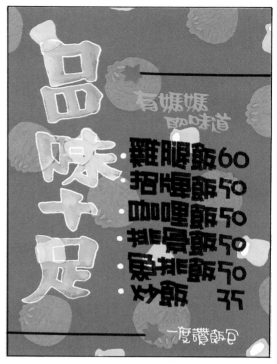

● 具像滿版剪貼／自助餐標價卡

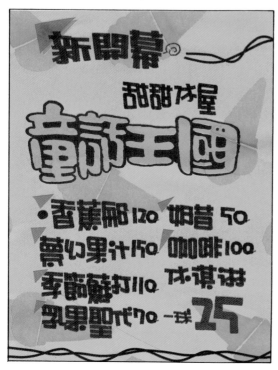

● 具像滿版剪貼／冰淇淋屋標價卡

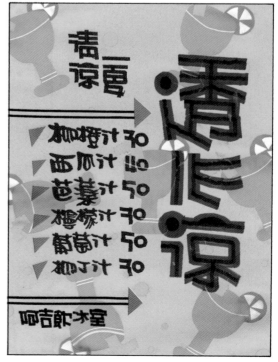

● 具像滿版剪貼／飲冰室標價卡

（食品餐飲篇）

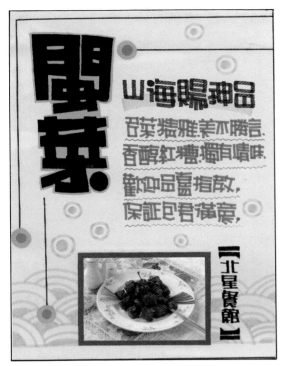

●圖片剪貼／中餐

●圖片剪貼／西餐

●圖片剪貼／糕餅店

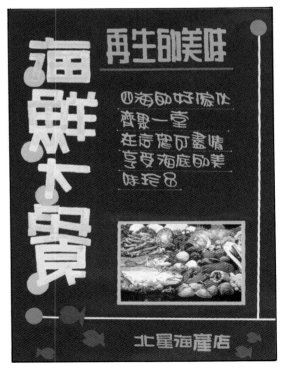

●圖片剪貼／海產店

123

（百貨電器篇）

● 插圖／超市標價卡

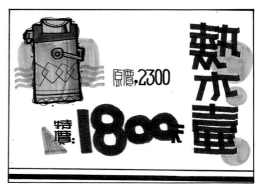

● 插圖／超市標價卡

● 插圖／超市標價卡

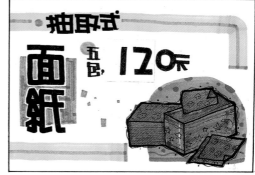

● 插圖／超市標價卡

● 插圖／超市標價卡

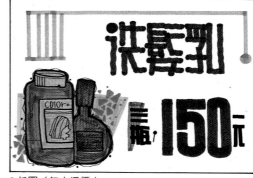

● 插圖／超市標價卡

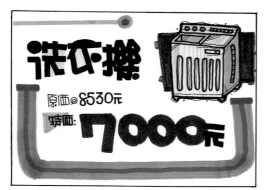

● 插圖／超市標價卡

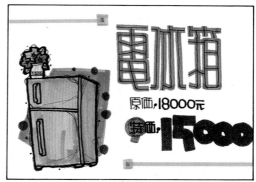

● 插圖／超市標價卡

（百貨電器篇）

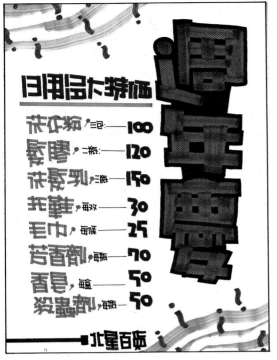

週年慶

日用品大特價

洗衣粉	一包	100
漿糊	二罐	120
洗髮乳	三瓶	150
拖鞋	每雙	30
毛巾	每條	25
芳香劑	每瓶	70
香皂	每盒	50
殺蟲劑	每瓶	50

北星百貨

●字形表現／週年慶

每日特賣

不是特售、是大登場！

●兩用電火鍋
●全能火鍋
●迷你烤鍋
●鐵板燒
●琺瑯鍋

全面8折 〔北星百貨〕

●字形表現／每日特賣

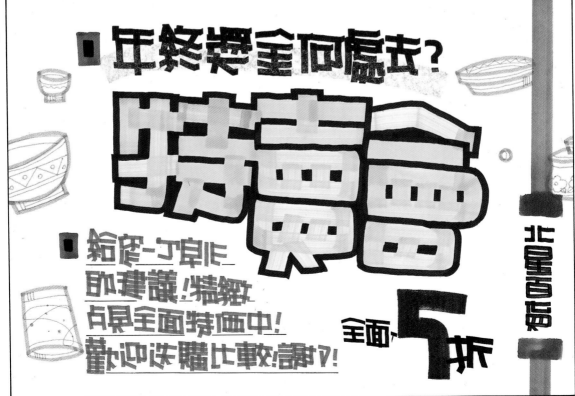

■年終獎金何處去？

特賣會

全面5折

北星百貨

■給您一丁點的建議！精細、古早全面特價中！歡迎洽購比較！謝了！

●字形表現／特賣會

125

（百貨電器篇）

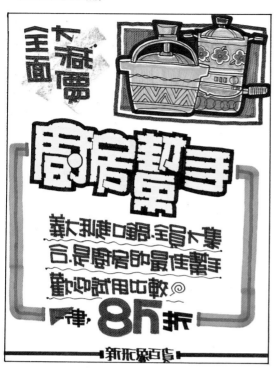

● 插圖／餐具

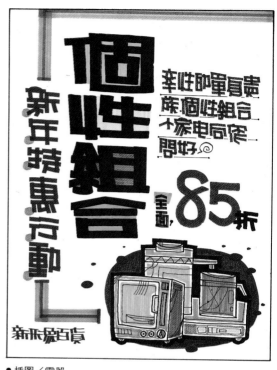

● 插圖／電器

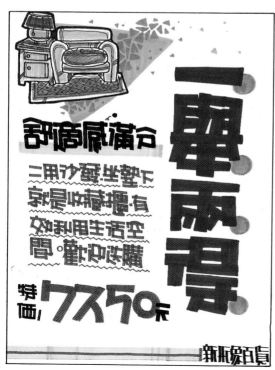

● 插圖／家俱

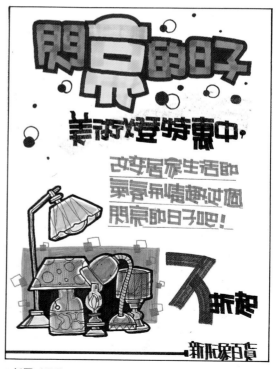

● 插圖／燈具

（百貨電器篇）

臥室的最愛

舒適的床和蜜
的夢夢之屋以
入床全面特價
折扣中意否請
內治

夢之屋家飾

●圖片／家飾

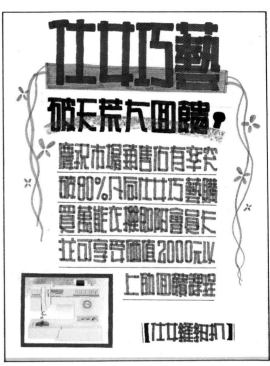

仕女巧藝
破天荒大回饋，
應況市場鎮售佔有率突
破80％凡同仕女巧藝購
買萬能衣擦即會員卡
並可享受價值2000元以
上的回饋禮程

【仕女縫紉扣】

●圖片／家電

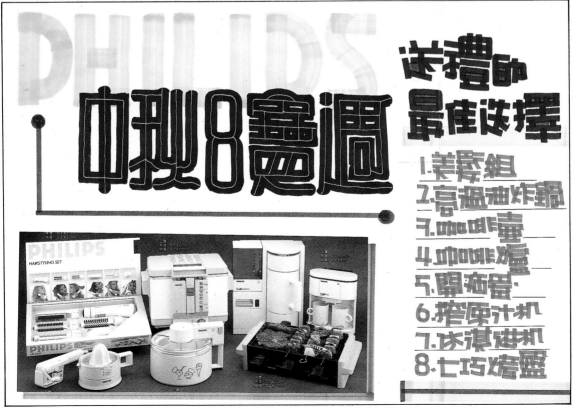

PHILIPS

中型8變週

送禮的
最佳选擇

1.美髮組
2.高溫油炸鍋
3.咖啡壺
4.咖啡壺
5.剝豆器
6.搾原汁机
7.冰淇淋机
8.七巧烤盤

●圖片／電器

127

（百貨電器篇）

● 具象剪貼／電器標價卡

● 具象剪貼／電器標價卡

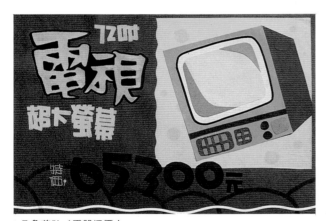

● 具象剪貼／電器標價卡

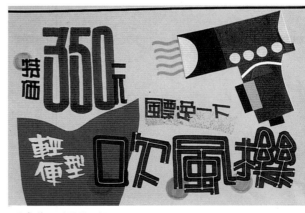

● 具象剪貼／電器標價卡

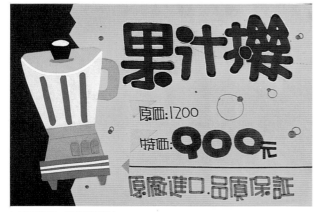

● 具象剪貼／電器標價卡

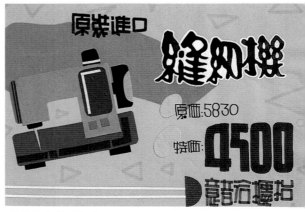

● 具象剪貼／電器標價卡

（百貨電器篇）

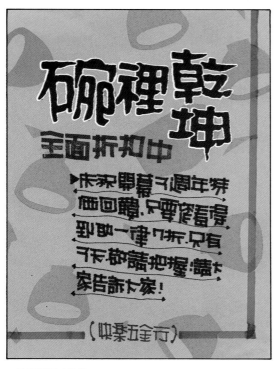

● 具象滿版／傢俱

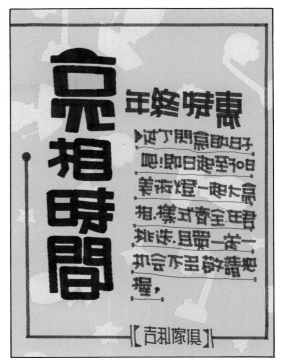

● 具象滿版／餐具

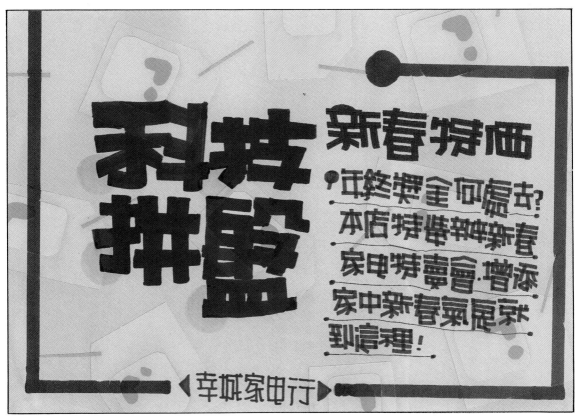

● 具象滿版／電器

（百貨電器篇）

●圖片／傢俱

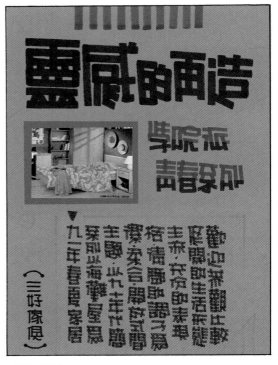

●圖片／餐具

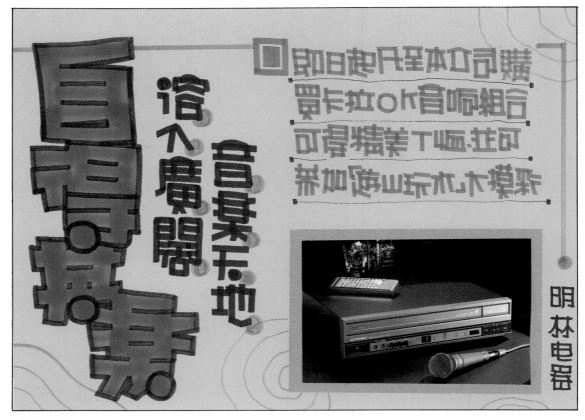

●圖片／電器

（服飾精品篇）

● 幾何圖形剪貼／服飾標價卡

● 幾何圖形剪貼／服飾標價卡

● 幾何圖形剪貼／服飾標價卡

● 幾何圖形剪貼／服飾標價卡

● 幾何圖形剪貼／服飾標價卡

● 幾何圖形剪貼／服飾標價卡

● 幾何圖形剪貼／服飾標價卡

● 幾何圖形剪貼／服飾標價卡

● 幾何圖形剪貼／服飾標價卡

● 幾何圖形剪貼／服飾標價卡

（服飾精品篇）

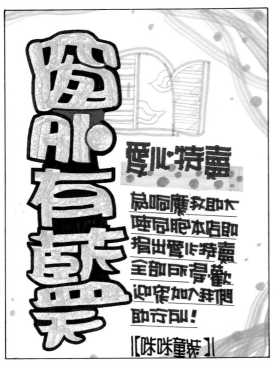

● 字形表現／童裝（粉蠟筆）

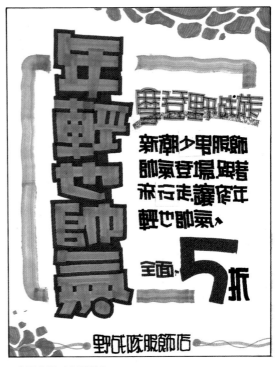

● 字形表現／少男服飾

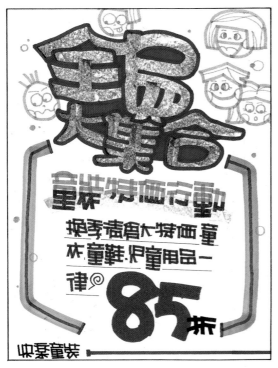

● 字形表現／童裝（粉蠟筆）

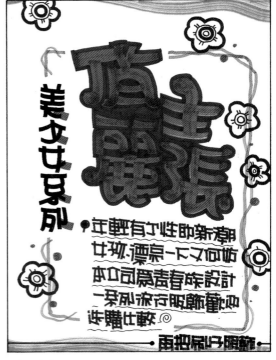

● 字形表現／少女服飾

（服飾精品篇）

● 噴漆(宋體字)／精品店

● 噴漆(印刷體)／服飾

● 噴漆(宋體字)／鞋店

● 噴漆(黑體字)／服飾

（服飾精品篇）

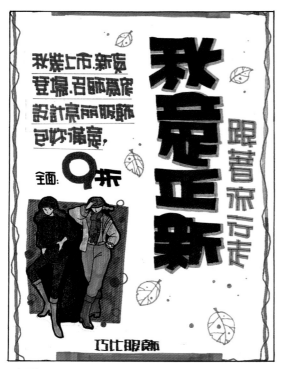

秋裝上市.新貨
登場.召師慕容
設計京所服飾
包妳滿意.

全面：9折

秋意正濃　跟著秋天走

巧比服飾

● 插圖／仕女服飾店

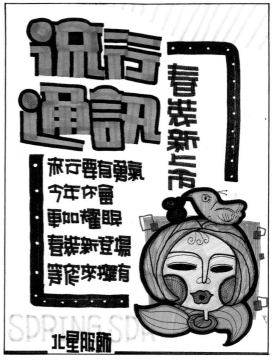

流行通訊　春裝新上市

來行要有勇氣
今年你會
更加耀眼
春裝新登場
等您來擁有

SPRING SDR

北星服飾

● 插圖／流行服飾店

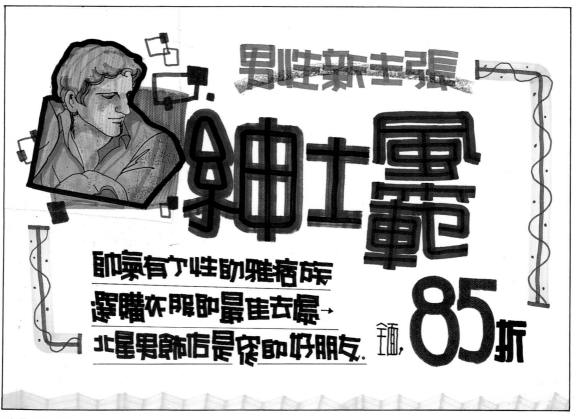

男性新主張

紳士風範

85折

全面

師氣有个性助雅痞族
選購衣服即最佳去處→
北星男飾店是您即好朋友.

● 插圖／男飾店

134

（服飾精品篇）

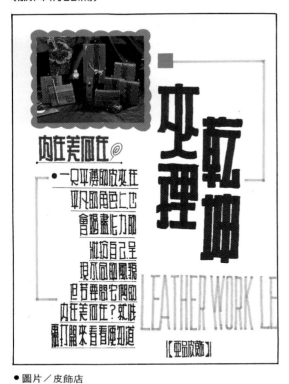

内在美何在

- 一只平薄的皮夾在
平凡的角色上也
會竭盡全力的
扮演自己呈
現不凡的風貌
但芳華閉宅閨的
内在美何在？就讓
裡打開來看看便知道

LEATHER WORK LE
〔亞品皮飾〕

●圖片／皮飾店

生活藝術

精湛的銀匠

NEW SHOP
NEW SHOP
NEW SHOP

- 銀是最好的雕塑材料
- 它有令人滿意的硬度
- 可有著日光照射入的
光澤
- 散發出獨特的魅力在
飾的品味及無盡的美
感。

皇家珠寶

●圖片／珠寶店

現代新色系

都市新貴派

METRO FASHION

翡翠綠色毛茸西裝外套，長短接近
短大衣式的長度搭配同色朵印花
絲質圓領衣和合襯黑短裙幹練中
帶有清新的女人味。

哥弟行

●圖片／服飾店

（服飾精品篇）

● 具象剪貼／產品介紹

● 具象剪貼／產品介紹

● 具象剪貼／產品介紹

● 具象剪貼／產品介紹

● 具象剪貼／產品介紹

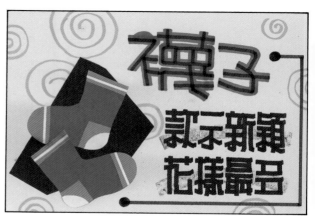

● 具象剪貼／產品介紹

（服飾精品篇）

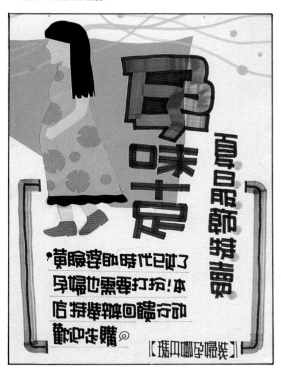

● 人物剪貼／孕婦裝店

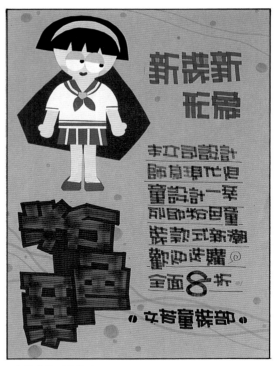

● 人物剪貼／童裝店

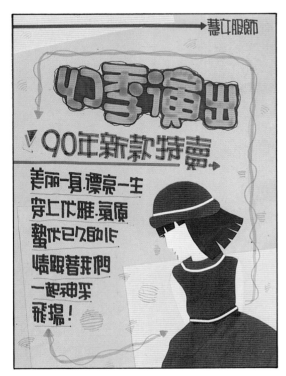

● 人物剪貼／女服飾店

● 人物剪貼／男飾店

（服飾精品篇）

●具象滿版剪貼／皮飾拍賣海報

●具象滿版剪貼／皮鞋店拍賣海報

●具象滿版剪貼／男飾店拍賣海報

●具象滿版剪貼／百貨拍賣海報

（服飾精品篇）

● 圖片剪貼／服飾店

● 圖片剪貼／內衣店

● 圖片剪貼／男飾店

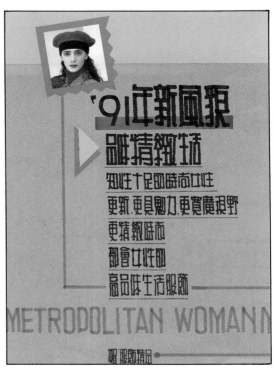

● 圖片剪貼／精品店

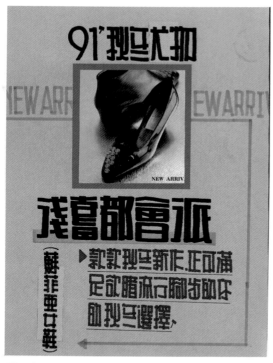

●圖片剪貼／女鞋店

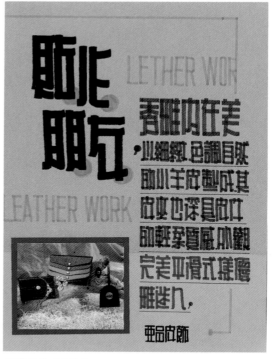

●圖片剪貼／皮飾店

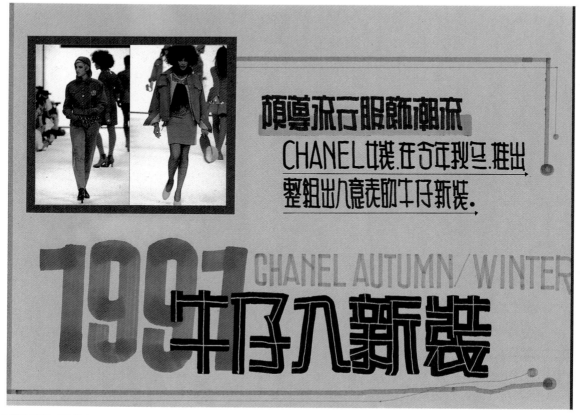

●圖片剪貼／服飾店

（美容美髮篇）

五月溫馨禮
秀采飛揚
凡於母親卡憑卡一律5折，也會不定期親美剪燙，至本店燙髮，即日起至5月15日
秀采剪來秀采留

【阿美剪燙設計】

● 插圖／美髮

倩麗新主張
兒麗！夏
青春少女族流行一夏的倩麗短髮，是妳髮型的最佳選擇，5折
【雨芳髮屋】

● 插圖／美髮

飄風逗
年輕不要留白！
●本店特聘旅美髮型師劉甘芳老師親自主持，歡迎光臨，保証包君滿意
【甜美髮廊】

● 插圖／美髮

回饋
大行動
超剪�
▶慶祝三八婦女節
洗頭，80元
剪髮，150元
燙髮，6折
機會不多敬請把握
【小味髮廊】

● 插圖／美髮

（美容美髮篇）

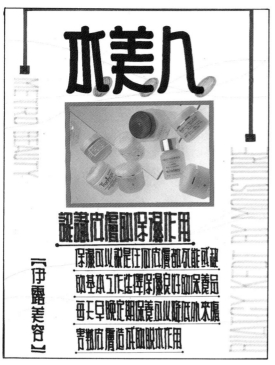

● 白底圖片／美容

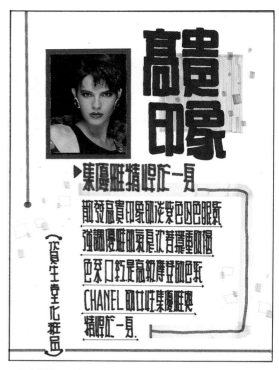

● 白底圖片／化粧品

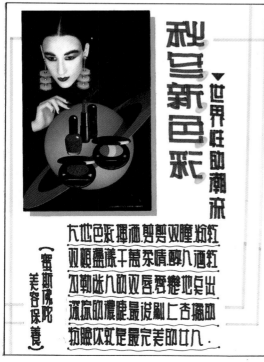

● 白底圖片／美容

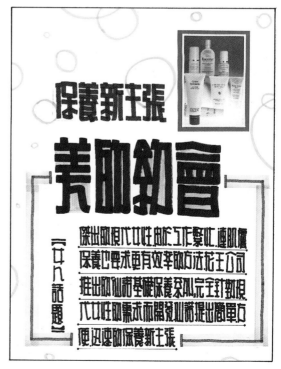

● 白底圖片／化粧品

142

（美容美髮篇）

● 人物剪貼／美容院

● 人物剪貼／健美院

● 人物剪貼／減肥中心

● 人物剪貼／婚紗禮服

（美容美髮篇）

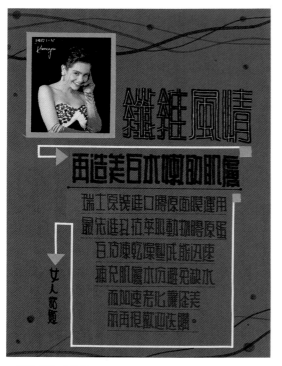

●圖片剪貼／美容

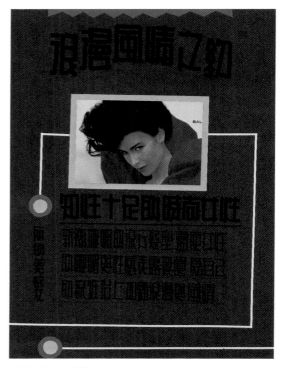

●圖片剪貼／美髮

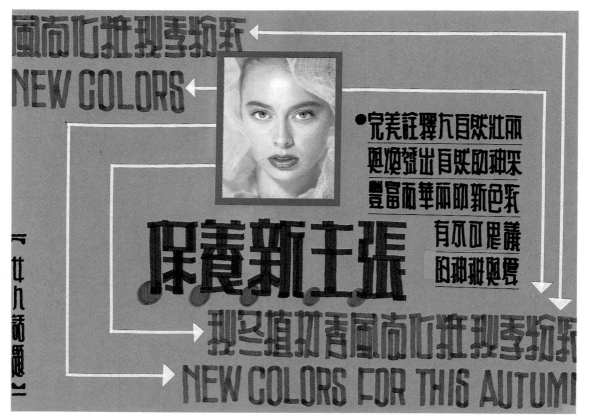

●圖片剪貼／美容

（文具圖書篇）

● 插圖／美術社標價卡

● 插圖／美術社標價卡

● 插圖／美術社標價卡

● 插圖／美術社標價卡

● 插圖／美術社標價卡

● 插圖／美術社標價卡

（文具圖書篇）

●圖案畫／圖書介紹

●圖案畫／圖書介紹

●圖案畫／圖書介紹

●圖案畫／圖書介紹

（文具圖書篇）

回饋大方送
滿月慶

即日起至本店消費
滿700元以上就可
獲得精美小禮物.
機會不多.故請把
握!

北星文具公司

● 插圖／文具

新學期
新希望

●製圖用具
●進口噴槍
●油畫用具
●美術圖書
●石膏像

全面 8 折

開學特惠

〔北星美術社〕

● 插圖／文具社

設計
圖書大展

▶建築設計 ▶室內設計
▶廣告設計 ▶商業攝影
▶美術繪畫 ▶POP設計

展出時間
一律 75 折

● 插圖／圖書

（文具圖書篇）

● 具象剪貼／產品介紹

● 具象剪貼／產品介紹

● 具象剪貼／產品介紹

● 具象剪貼／產品介紹

● 具象剪貼／產品介紹

● 具象剪貼／產品介紹

（文具圖書篇）

●具象滿版／美術社

●具象滿版／文具行

●具象滿版／圖書

● 幾何圖形／圖書介紹

● 撕貼／圖書介紹

● 抽象圖形／圖書介紹

● 具象滿版／圖書介紹

（文具圖書篇）

● 圖片剪貼／美術

● 圖片剪貼／文具

● 圖片剪貼／圖書

● 圖片剪貼／圖書

（觀光旅遊篇）

九族文化村
▶体驗原住民的
生活型態歡迎
加入我們的行列
天数:三天二夜
費用:1500
(包.吃.住.保険)
想看看請洽一下櫃台

鈺羲旅行社

● 插圖／旅行社

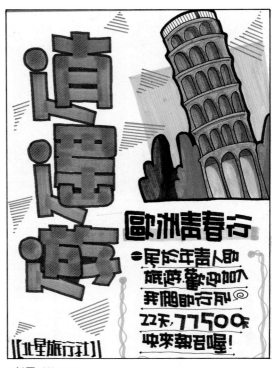

逍遙之遊

歐洲青春之旅
▶用於年青人的
旅遊.歡迎加入
我們的行列
22天.77500元
快來報名喔!

北星旅行社

● 插圖／旅行社

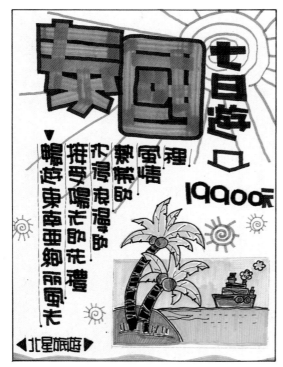

泰國七日遊
19900元
▶鞋母陽光的花禮
在泰國陽光的花禮
暢遊東南亞親近陽光

北星旅遊

● 插圖／旅行社

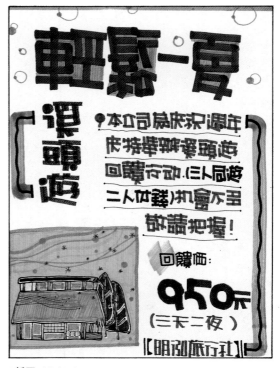

輕鬆一夏
渠頭遊
▶本公司為慶祝週年
慶特舉辦渠頭遊
回饋活动.三人同遊
二人的錢)机會不多
敬請把握!
回饋価:
950元
(三天二夜)

明弘旅行社

● 插圖／旅行社

（觀光旅遊篇）

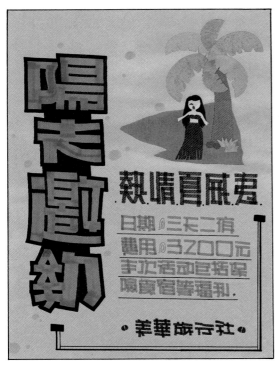

● 具象剪貼／旅行社

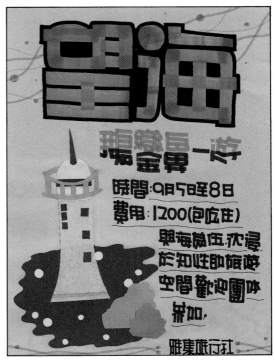

● 具象剪貼／旅行社

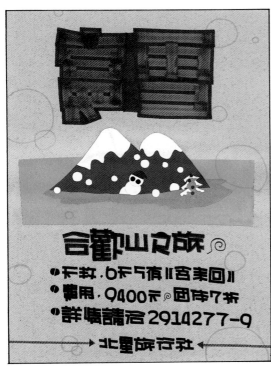

● 具象剪貼／旅行社

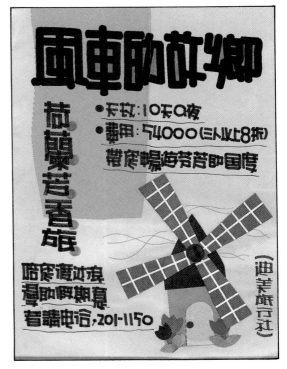

● 具象剪貼／旅行社

（觀光旅遊篇）

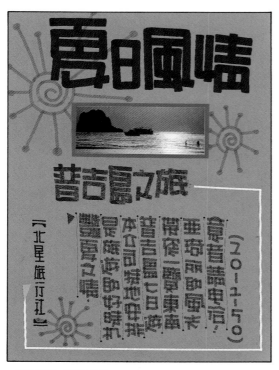

● 圖片剪貼／觀光旅遊

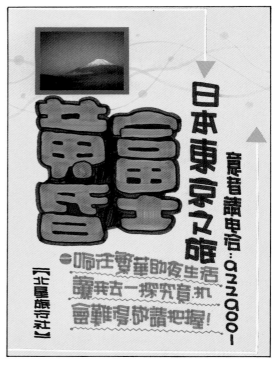

● 圖片剪貼／觀光旅遊

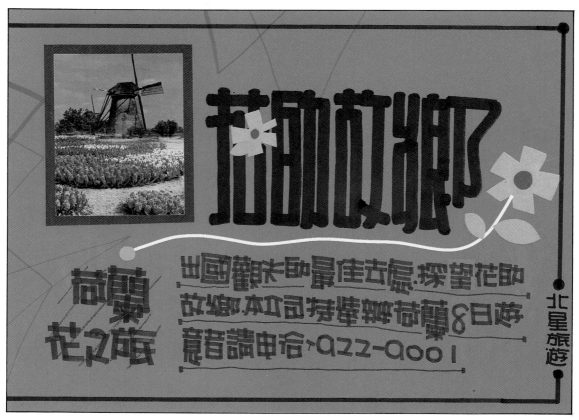

● 圖片剪貼／觀光旅遊

（鐘錶眼鏡篇）

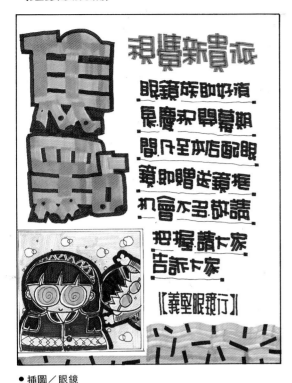

● 插圖／眼鏡

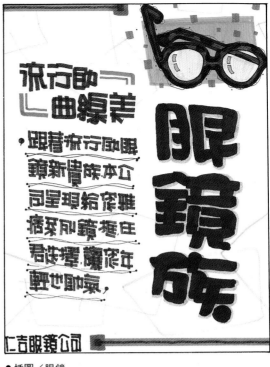

● 插圖／眼鏡

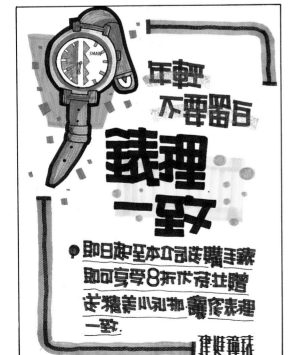

● 插圖／鐘錶

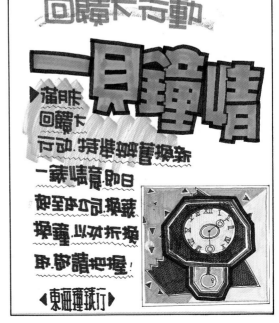

● 插圖／鐘錶

（鐘錶眼鏡篇）

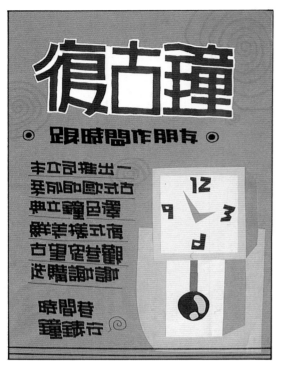

● 具象剪貼／鐘錶行

● 具象剪貼／眼鏡行

● 具象剪貼／鐘錶行

● 具象剪貼／眼鏡行

（個性風格篇）

●拓印（圖案化）／泡沫紅茶

●軟毛筆（吹劃）／藝術中心

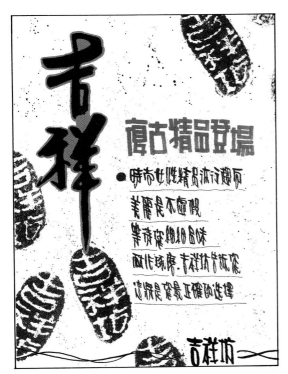

●拓印（打點）／個性坊

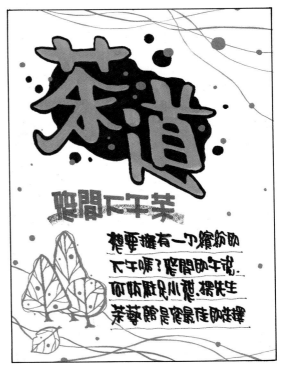

●軟毛筆（圖案化）／茶藝館

（個性風格篇）

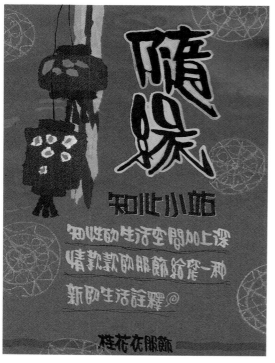

● 撕貼／服飾店

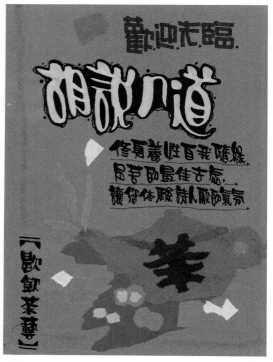

● 撕貼／茶藝館

● 撕貼／古董店

● 撕貼／個性坊

（個性風格篇）

● 拓印／泡沫紅茶

● 拓印／陶藝坊

● 拓印／手感服飾

●插圖／花店

●插圖／花店

●插圖／花店

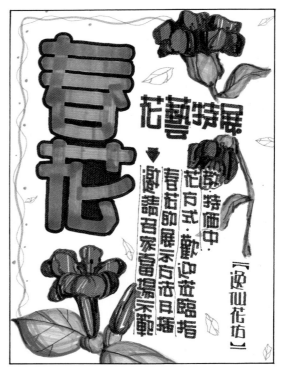

●插圖／花店

（萬紫千紅篇）

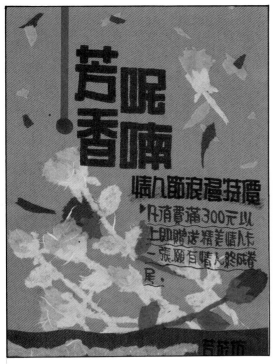

●撕貼／花店

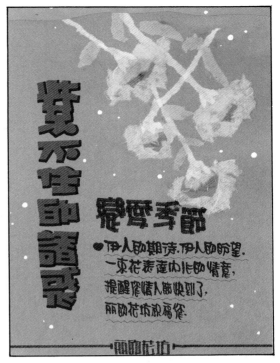

●撕貼／花店

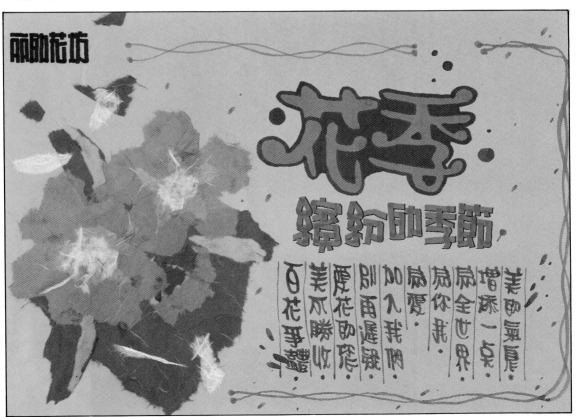

●撕貼／花店

（萬紫千紅篇）

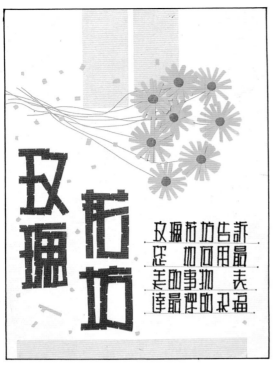

● 具象剪貼／花店（形象）

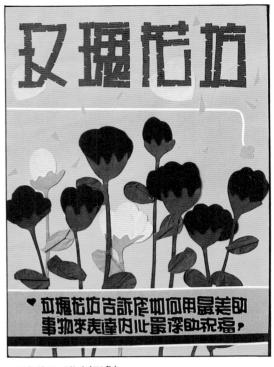

● 具象剪貼／花店（形象）

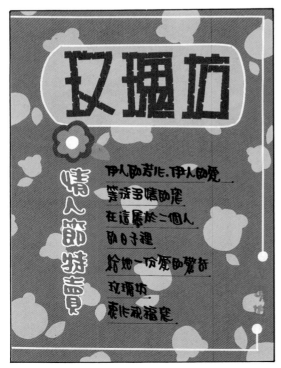

● 具象滿版／花店（促銷）

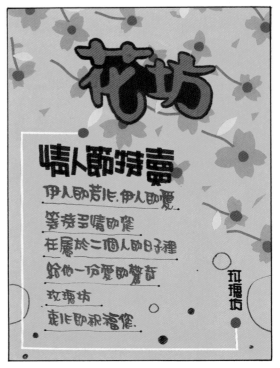

● 具象滿版／花店（促銷）

（科技資訊篇）

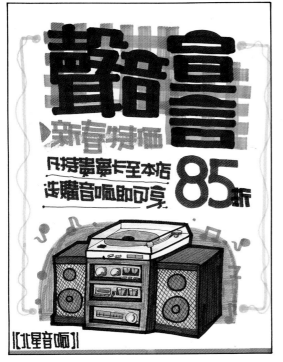

● 插圖／音響

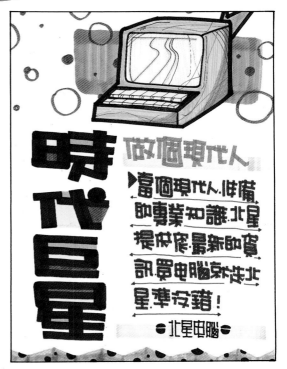

● 插圖／電腦

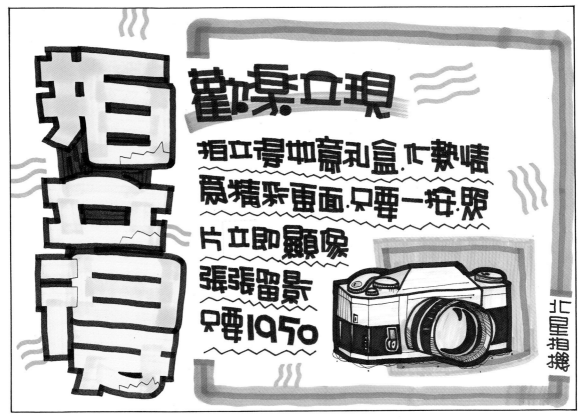

● 插圖／照相機

（科技資訊篇）

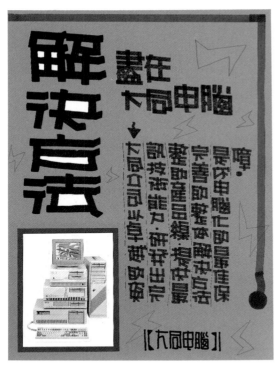

● 具象剪貼／電腦

● 具象剪貼／樂器

● 具象剪貼／照相機

（科技資訊篇）

●圖片剪貼／樂器

●圖片剪貼／電腦

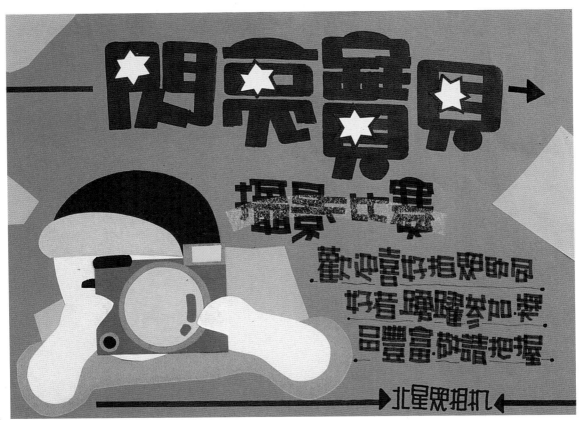

●圖片剪貼／照相機

（科技資訊篇）

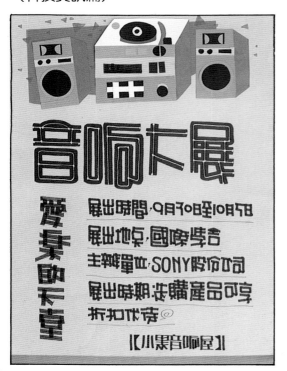

● 具象剪貼／音響大展

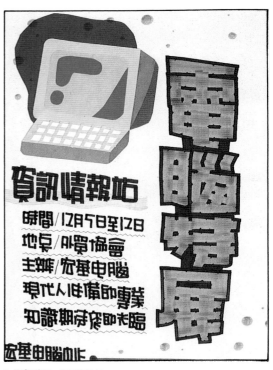

● 具象剪貼／電腦特展

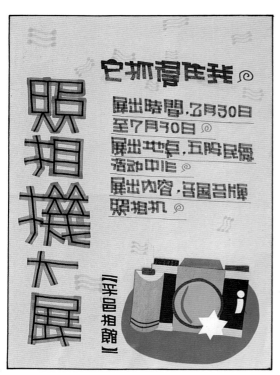

● 具象剪貼／照相機大展

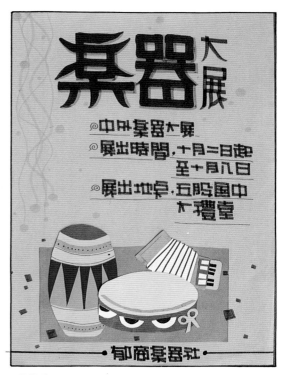

● 具象剪貼／樂器社

參考書目　　林磐聳編著／色彩計劃　　鄭國裕編著／藝風堂／1989

「北星信譽推薦，必屬教學好書」

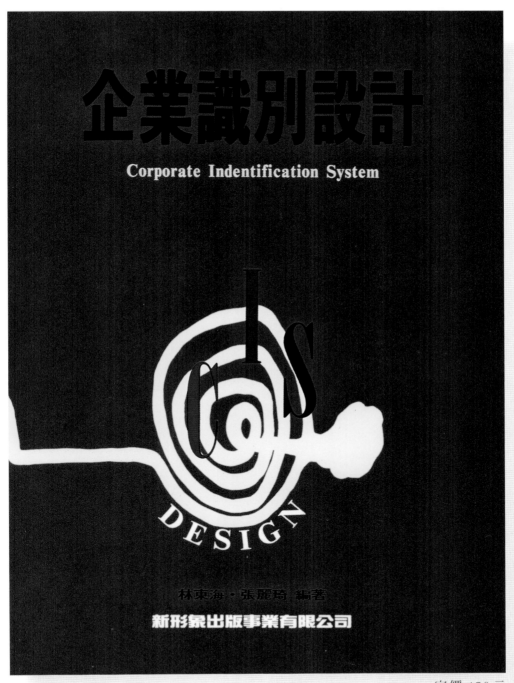

企業識別設計

Corporate Indentification System

CIS

DESIGN

林東海・張麗琦 編著

新形象出版事業有限公司

定價 450 元

新形象出版事業有限公司

台北縣中和市中和路 322 號 8 之 1/TEL：(02)29207133/FAX：(02)29290713/ 郵撥 :0510716-5 陳偉賢

總代理 / 北星圖書公司

台北縣永和市中正路 391 巷 2 號 8 樓 /TEL：(02)2922-9000/FAX：(02)2922-9041/ 郵撥 /0544500-7 北星圖書帳戶

門市部：台北縣永和市中正路 498 號 /TEL：(02)2928-3810

POP高手系列

POP視覺海報 ❻

出 版 者：新形象出版事業有限公司
負 責 人：陳偉賢
地　　址：台北縣中和市中和路322號8F之1
電　　話：29278446
F A X：29290713
編 著 者：簡仁吉
總 策 劃：陳偉昭、陳正明
美術設計：吳銘書、游義堅
美術企劃：蔡嘉豐、郭俊成、張慧文、高佩芳

總 代 理：北星圖書事業股份有限公司
地　　址：台北縣永和市中正路462號5F
門　　市：北星圖書事業股份有限公司
地　　址：永和市中正路498號
電　　話：29229000
F A X：29229041
網　　址：www.nsbooks.com.tw
郵　　撥：0544500-7北星圖書帳戶
印 刷 所：利林彩色印刷股份有限公司
製 版 所：興旺彩色印刷製版有限公司

行政院新聞局出版事業登記證／局版台業字第3928號
經濟部公司執照／76建三辛字第214743號
■本書如有裝訂錯誤破損缺頁請寄回退換

西元2001年7月　第一版第一刷

國家圖書館出版品預行編目資料

POP視覺海報／簡仁吉編著。--第一版 --臺
北縣中和市：新形象，2001〔民90〕
　　面；　　公分。--（POP高手系列；6）

ISBN 957-2035-06-1（平裝）

1.廣告－設計　2.海報－設計

964　　　　　　　　　　　90007795